이 도서의 국립중앙도서관 출판시도서목록(CIP)은 서지정보유통지원시스템 홈페이지(http://seoji.nl.go.kr)와

국가자료공동목록시스템(http://www.nl.go.kr/kolisnet)에서 이용하실 수 있습니다.(CIP제어번호:CIP2014007524)

fnt
mykc
maum
darez
propaganda
strike
lookbook
heyday
flat.m
unposter
best seller banana

디자인
스튜디오
독립기

design **house**

contents

foreword 　김태경

디자이너. 사전적 의미로는 옷, 제품, 건축 등 실용적인 목적을 가진 조형물의 설계나 도안을 전문으로 하는 사람. 한마디로 생활에 필요한 것을 만드는 사람을 말합니다. 참으로 멋진 직업이 아닐 수 없습니다. 과거에는 다소 생소했던 직종이었지만, 이제는 그 무엇보다 창조적이면서도 진취적인 직업군으로 인정받으며, 많은 이들의 선망의 대상이 되고 있습니다. 한국디자인진흥원의 조사에 따르면, 우리나라 디자이너 수는 약 15만 명에 이르며, 한 해에 배출하는 디자인 관련학과 졸업생은 4만여 명에 달한다고 합니다. 그들이 주축이 되는 조직의 형태이자, 가장 많은 시간을 보내는 작업장인 '스튜디오'에 대한 관심도 부쩍 커지고 있습니다. 햇살이 들어오는 공간에 위치한 널찍한 책상에 앉아 자신의 취향으로 선별된 음악을 들으면서 커피를 마시며 시작하는 하루! 그렇습니다. 자신의 감각과 손길이 고스란히 담긴 스튜디오는 모든 디자이너들의 최종 목표임에 틀림없습니다.

어느 이유에서인지 공간을 만들기 위해 필요한 자본과 장비들, 스튜디오를 이루는 사람들과의 관계, 지속적인 운영을 위한 방침 같은 학교에선 마주할 수 없었던 현실적인 문제들이 존재하지만, 그 누구도 스튜디오를 어떻게 시작해야 하는지 속시원한 대답을 해주지 않습니다. 그래서 자신만의 스튜디오를 운영하는 디자이너를 직접 만나 물어보

았습니다. 그들은 스튜디오를 차리면서 있었던 시행착오부터 경험으로 얻은 자신만의 노하우까지 거침없이 술술 털어놓았습니다. 각자 상황과 여건이 달랐지만 그들에게는 공통점이 존재했습니다. 자신만의 공간에서 누구의 눈치도 보지 않고 자유롭게 작업하고 싶은 마음.

이 책을 꼼꼼히 읽다 보면 스튜디오 오픈에 대한 환상이 깨져버릴 수 있습니다. 매월 나가는 고정비용에 대한 부담, 들쑥날쑥 들어오는 작업들, 도무지 알 길 없는 클라이언트의 변덕……. 기대만큼 낭만적이지 않는 현실이 존재하지만, 이들의 조언의 마지막에는 '자신의 작업에 대한 자부심'이 있었습니다.

책 《스튜디오 컬처》에 의하면 스튜디오는 물리적인 공간, 그 공간을 메운 사람들, 그들이 하는 작업, 이렇게 세 가지가 어우러진 곳이라고 합니다. 저는 여기에 '열정'을 더하고 싶습니다. 스튜디오를 만드는 일이 단순히 공간과 사람, 그리고 일만 있다고 해결되는 건 아니기 때문입니다. 그 공간을 메운 사람들의 태도와 마인드, 그들이 하는 작업에 대한 자부심이 더해져야만 완벽한 합을 이룰 수 있다는 사실을 이번 디자이너들의 인터뷰를 통해 느낄 수 있었습니다.

스튜디오 오픈을 꿈꾸는 우리의 젊은 디자이너들은 세상에 무수히 존재하는 뻔하디뻔한 공간을 원하지 않습니다. 그렇기에 스튜디오를 만든 선배들이 몸소 체험한 생생한 경험담을 담은 이 책을 통해 독자들의 마음 속에 품어 둔 꿈을 실현할 수 있는 용기가 생기기를 기대해봅니다. 스튜디오를 만드는 이들에게 완벽한 매뉴얼을 제공할 순 없을지라도, 자신만의 방식으로 스튜디오를 오픈한 선배들의 사례를 통해 이상과 현실간의 간극을 좁혀나갈 수 있길 바랍니다. 자신만의 취향과 개성이 담긴 스튜디오가 늘어갈수록 우리가 사는 이 곳이 더욱 아름다운 모습으로 변화할 수 있으리라 믿습니다. 스튜디오로의 방문을 기꺼이 수락한 이 책에 실린 디자이너들에게 이 자리를 빌어 진심으로 고마움을 전합니다.

이번 책을 위해 만난 디자이너들에게 디자인 전문 회사와 디자인 스튜디오의 차이점이 뭐냐고 물었습니다. 약간의 견해 차는 있으나 결국 비슷한 대답이 나왔습니다. 디자인 전문 회사가 고객 중심의 논리적인 디자인 과정에 치중하는 데 반해 디자인 스튜디오는 디자이너 개인의 색깔이 더 부각된다고 일반적으로 생각하고 있었습니다. 이에 대해 박시영 빛나는 대표는 "자기 긍정성을 가지고 주도적으로 디자인하는 사람들이 모인 집단이 디자인 스튜디오입니다. 하지만 디자인의 출발점은 누가 뭐래도 주문에 의한 제조 상품입니다."라고 냉정하게 일침을 가하기도 했지요. 일을 주는 고객이 있어야만 디자이너도 존재합니다. 하지만 어떤 디자이너는 의뢰받는 일이라도 기어코 자신의 색을 반영하려 합니다.

스튜디오를 차리는 일은 생각보다 너무 쉽습니다. 가구나 제품 디자인 관련 업종이 샘플을 만들기 위한 초기 자본이 많이 필요하다면, 그래픽 디자이너는 컴퓨터 하나만 있어도 시작할 수 있습니다. 그리 많은 돈을 들이지 않아도 즉각 '디자인 스튜디오 대표' 명함을 팔 수 있는 거지요. 적금이나 하다 못해 몇 달 아르바이트 비용을 모은 종잣돈만 있어도 충분합니다. 컴퓨터, 컬러 프린터 같은 장비만 보유했다면 지금 당장 시작해도 됩니다. 사무실을 임대할 여유가 없다면 무선 인터

넷이 빵빵 터지는 카페에서 노트북을 펼쳐 들기만 해도 됩니다. 그곳이 바로 '유목적 스튜디오'로 탈바꿈할 테니까요. 번듯한 디자인 스튜디오 생활을 하고 싶다면 보증금 얼마를 쥐여주고 월세를 내면 됩니다.

하지만 이런 생활을 얼마나 지속할 수 있을까요? 박시영 빛나는 대표는 "일부 디자인 스튜디오가 대한민국 디자인 일의 99퍼센트를 포식하고 있다."고 말합니다. 이제 막 시작하는 디자인 스튜디오라면 나머지 1퍼센트의 일부터 잡아야 한다는 의미입니다. 세상 어디든 호락하고 만만한 곳은 없습니다. 디자인 회사나 기업에서 뛰쳐나와 맨몸으로 정글과 대면할 결심을 했다면 이 정도는 각오해야겠지요. 하지만 그 이전에 무엇을 준비해야 하는지, 어떤 디자인 스튜디오를 차리고 싶은지, 내가 디자인 스튜디오를 운영하기 적합한 사람인지 역시 자문해봐야 할 것입니다. 마냥 즐겁게 일하기 위해 독립하는 디자이너일지라도 즐겁게 일하기 위해서 최소한 무엇을 준비해야 하는지 정도는 고민해봐야 합니다.

이번 《디자인 스튜디오 독립기》에서는 나름의 생존 방식을 터득한 디자인 스튜디오들을 소개합니다. 막연히 독립을 꿈꾸는 디자이너들에게 이들이 영웅처럼 보일지 모르겠습니다. 하지만 이들 역시 결코 쉽게 뿌리를 내린 건 아닙니다. 힘들고 고된, 무엇보다 주머니 사정이 여의치 않았던 시절도 겪었습니다. 그리고 중요한 건 이들 역시 홀로 서기 위해 여전히 고군분투 중이라는 사실일 겁니다.

월간 〈디자인〉 2011년 7월호에 실린 특집 기사 '디자인 스튜디오 독립기'를 보충한 이 책은 독립하고자 하는 디자이너에게 미약한 도움이라도 되었으면 하는 바람에서 시작했습니다.

디자인 스튜디오의 실패와 좌절, 속내와 현실 등을 허심탄회하게 이야기해준 11팀의 디자인 스튜디오 대표님들께 감사 드립니다. 긴 인터뷰와 촬영에 흔쾌히 협조해주고, 공개하기 어려운 이야기도 서슴없이 해주셨습니다. 이 책에 소개하는 디자인 스튜디오의 꾸준한 건투를 빕니다.

스튜디오 에프엔티

www.studiofnt.com

2006년 11월에 설립한 디자인 스튜디오. 인쇄 매체, 아이덴티티, 디지털 미디어 등 다양한 분야의 디자인 프로젝트를 진행한다. '반복과 변형'을 모티프로 한 실험적인 타이프페이스로 국내외에서 주목 받고 있다. 명동예술극장, 정림건축문화재단, 국립민속박물관 등의 작업을 꾸준히 하고 있다. 디자이너가 소개하는 생활용품 브랜드 TWL도 운영 중. 디자인을 오래하기 위해서 지치지 않고 일할 수 있는 환경을 만들고 싶어한다.

동업?
아니, 동거에 가까운
디자이너 패밀리

회의실 예약하고, 보고서 쓰고, 업무 보고하는 일이 디자이너 이재민에게는 유독 어려웠다. 조직 생활 자체보다 조직 생활을 지탱하기 위한 행정 관리 시스템에 적응하기 버거웠던 것. 그래서 스펙으로 무장한 3만 명 디자인과 졸업생들이 목표로 하는 한 대기업 디자인실을 체념하듯 그만뒀다. 독립해서 내 꿈을 펼쳐 보이겠노라는 불굴의 의지 같은 건 애초부터 없었다. 그저 새로운 매체에 끊임없이 적응해야 하는 디지털 미디어 영역의 디자이너로서 살아야 했던 스트레스에서 벗어날 수 있는 것이 다행스러웠다. 그에겐 얼리어답터 기질이 없었다. 오히려 새로운 문물에 심드렁했다. 시대의 흐름에 크게 영향 받지 않는, 전통적인 디자인 영역인 그래픽 디자인이 하고 싶었다.

"어쩌면 도태된 것일 수도 있어요."

2006년 홍대 앞 보증금 1,000만 원에 월세 60만 원짜리 방에서 fnt를 시작했다. 스캐너도 프린터기도 없이 달랑 집에서 가져온 컴퓨터 하나가 전부였다. 의미를 부여하고 싶지는 않지만 굳이 fnt의 뜻을 풀이하자면 형태(form)와 사고(thought).

지인 소개로 알음알음 하청 받은 일을 하다 어느새 이름이 알려져 이곳저곳에서 fnt에게 직접 일을 의뢰하기에 이르렀다. 직원도 7명까지 늘리고 사무실도 확장 이전했다. 겉으로는 성공의 고속도로를 탄 것

처럼 보였지만 내부적으로는 정체기였다.

"늘어난 직원들에게 월급을 주기 위해 fnt가 추구하는 디자인에서 벗어나는, 한마디로 '앵벌이 같은 잡일'까지 가리지 않고 했어요. fnt답다고 할 만한 포트폴리오가 쌓이지 않았습니다."

이재민은 스튜디오의 체급을 높이느라 손에 잡히는 대로 일을 소화해야 했던 2008~2009년을 '멘붕의 시기'로 정의 내렸다. 자괴감에 빠져 허우적대다 '이건 내가 할 일이 아니다.'라는 생각이 들었다. 스튜디오를 홀홀 정리했다. 이후 아내 길우경, 디스트릭트의 전신인 뉴틸리티에서부터 인연을 쌓아온 십년지기 친구 김희선이 합세하며 공동 대표 체제를 구축했다. 친구 보러 놀러 오다 스튜디오 구석에 김희선, 길우경 대표의 책상이 자연스레 생긴 것이다.

"디자인 스튜디오를 작은 회사라는 조직의 개념이 아니라 단어 그대로 공간의 개념으로 바라보면 어떨까 싶었어요."

이재민, 길우경, 김희선 세 사람은 비즈니스 관계라기보다 미국 드라마에 종종 등장하는 아파트를 공유하는 친구들에 가까워 보인다. 동업보다 동거에 가깝지만 업무의 희로애락은 함께한다. 따로 정해진 월급도, 출퇴근 시간도 없다. 프로젝트마다 fnt 내부 인원이 모였다 흩어지며 그때그때의 역할을 정한다. 서로에 대해 속속들이 잘 알기 때문에 가능한 일이다.

2013 YCN 어워즈, 2013 코어77(CORE77) 디자인 어워즈 등에서 수상하며 해외에서도 인정받는 디자인 스튜디오가 된 fnt. 이름 좀 드날리는 디자인 스튜디오가 됐다고 항상 구미에 당기는 일만 할까?

"절반은 하고 싶은 일이고, 절반은 하기 싫어도 해야만 하는 일입니다. 어떤 일이든 좋은 부분만 있는 건 아니에요. '나이가 들어도 재미있고 보람차게 일할 수 있는 스튜디오를 만들자'는 큰 방향성에 동의한다면 자잘하게 생기는 힘들고 귀찮은 작업은 받아들일 수 있습니다."

운이 좋게도 이들에겐 명동예술극장, 국립민속박물관, 정림건축문화

재단 등 fnt를 전적으로 신뢰하는 클라이언트가 있다. 의식주를 기반으로 한 생활 문화나 음악, 연극 같은 대중 문화에 관심이 많은 fnt의 작업을 우리는 명동 한복판에서, 경복궁 근처에서, 홍대 뒷골목에서 심심찮게 만날 수 있다. '디자이너 역시 생활인. 단지 직업이 디자이너일 뿐'이라고 말하는 fnt는 2012년부터 생활용품 브랜드 TWL도 선보이고 있다. 그릇, 쟁반, 식기 닦는 솔 등 fnt가 실생활에서 사용하는 물건을 직접 소개한다.

식상한 질문이지만 fnt에게 디자인이란 무엇이냐고 물었다. "오래도록 해야 할 일." 그렇다면 스튜디오는 오래 일할 수 있는 환경을 제공해야 한다. 디자인도 스튜디오도 fnt에겐 그저 생활의 일부다. 매일 반복되는 일이지만 이왕이면 즐겁게 하고 싶은.

"fnt는
조직이나 회사가 아니라
공간이다."

이재민 대표가 2006년에 fnt를 먼저 세웠다.
독립하기 전의 경력이 궁금하다.

플래시가 한창 유행이던 1990년대 후반 디스트릭트의 전신인 뉴틸리티에서 김희선 실장을 만났다. 우리 둘 다 신입사원이었다. 난다 긴다 하는 웹 에이전시들이 피 튀기게 경쟁하며 재미난 작업을 많이 했다. 호황이던 웹 관련 산업이 2000년대 중반 닷컴버블이 꺼지면서 일순간에 확 가라앉았다. 비즈니스 모델이 바뀌니 전반적인 분위기까지 달라졌다. 이후 SK커뮤니케이션즈에도 일 년 반 정도 있었다. 조직이 크면 클수록 적응하기 힘들었다. 시스템을 유지하기 위해 필요한 관리 체계에 익숙해지지 않았다. 관리 체계가 나쁘다는 게 아니다. 개인적으로 어렵게 느껴졌을 뿐이다. 경력을 버리고 신입사원으로 다시 취직하기는 아깝고, 모아놓은 돈은 조금 있고, 굶어 죽기야 하겠나 싶어 독립했다. 컴퓨터 한 대만 있으면 되니까.

김희선 대표는 디자인 에이전시에서 10년 동안 있었다.
fnt에 합류하게 된 이유가 있다면?

10년 다닌 회사를 정리하는 건 큰 결심이다. 디자인 에이전시에 오래

있다 보니 주변 디자인 회사들의 사정에 대해 잘 알았다. 가고 싶은 회사가 어디일까 고민했지만 딱히 떠오르는 곳이 없었다. 고민하던 중 디자인 스튜디오를 일찍 시작해 이미 자리 잡은 친구가 있어 숟가락 하나 얹은 셈 쳤다.(웃음)

스튜디오 설립 초반에 재정적인 어려움은 없었나?

지금도 재정적으로 어려운데…….(웃음) fnt가 유지되기 위해 일 년 동안 올려야 할 매출이 얼마니까 어느 정도의 작업을 소화해야 한다는 식으로 따로 기준을 정하지 않았다. 영업도 따로 하지 않는다. 사실 기업 프로젝트와 기업 프로젝트가 아닌 것 사이에 디자인 비용 차이가 심하다. 하지만 fnt는 프로젝트 규모에 개의치 않고 똑같이 정성을 들인다. fnt의 규모가 작다 보니 여러 가지 일을 동시에 하는 건 쉽지 않다. 게다가 많은 시간을 들여야 하는 작업이 대다수라 크게 돈벌이가 되는 것도 아니다. 없는 살림으로 스튜디오를 운영하다 보니 항상 경제적으로 빠듯하다.

fnt는 한때 직원 수를 일곱 명까지 늘리며 스튜디오 규모를 키웠는데, 지금은 많이 줄었다.

소규모 디자인 스튜디오가 작은 일부터 차곡차곡 하다 보면 어느새 이름이 알려지고 자연스럽게 큰일이 들어온다. 일이 많아지면 직원도 늘린다. 직원들에게 월급을 꼬박꼬박 주기 위해 더 많이 일한다. 험한 일도 마다하지 않는다. 월급을 줘야 한다는 압박감 때문에 의뢰 받은 프로젝트가 fnt에게 적합한지 판단할 여유가 없다. 어느 순간 돌아보니 스튜디오 관리는 안 되면서 사무실에 직원은 일곱 명이나 되더라. 대다수 스튜디오가 비슷한 경험, 비슷한 고민을 할 것이다. 디자이너

라면 이렇게 '멘붕'이 오는 순간이 반드시 벌어진다. 그 후 사무실을 정리하면서 마음을 다잡았다. 지금은 이재민, 길우경, 김희선 세 명의 공동 대표와 디자이너 이혜현, 이렇게 네 명이 함께한다.

fnt의 스튜디오 문화가 굉장히 자유로워 보인다.

보통 점심 시간 전후로 출근한다. '좀 더 일찍 일어나는 게 정신 건강에 좋지 않을까?' 하고 고민하지만 그때뿐이다. 정해진 출퇴근 시간이나 근무 시간이 따로 없을 만큼 fnt에는 자체적으로 만들어놓은 시스템이 없다. 각자 할 일이 많다는 걸 뻔히 아는 처지에 압박감까지 더하고 싶지 않다. 개인적으로 스케줄 관리를 한다. 다른 디자인 스튜디오는 강령, 수칙 같은 틀이 있더라. 출퇴근 시간뿐만 아니라 경조사비, 피해 발생 시 대처법 등을 구체적으로 정리한 곳도 있고. 스튜디오 운영에 어떤 원칙이 필요하다면 필요한 순간에 정하는 게 fnt에게 더 맞는 것 같다. 정해놓은 규칙을 누군가 안 지키면 빈정 상하고 때로는 그 규칙을 나만 지키는 것 같아 소심해지는 게 인간 아닐까. fnt를 스튜디오나 회사라는 조직의 개념보다는 공간의 개념으로 받아들이면 좋겠다. 우리가 해야 할 일, 하고 싶은 일을 할 수 있는 공간이 바로 fnt다. 우리는 이 공간을 공유하는 사람들이다.

롤 모델이 된 디자인 스튜디오가 있나?

개인적으로 S/O프로젝트의 행보가 멋있다고 생각한다. 스튜디오 규모나 작업하는 방식, 프로젝트의 속성 등. 작은 일부터 큰일까지 골고루 작업하며 적절한 균형을 유지한다.

작업할 때 가장 중요하게 생각하는 것은?

뻔한 이야기 같은데 프로젝트의 속성이 중요하다. 전시, 예술, 문학 등의 분야에 중심을 두는 디자인 스튜디오가 있다면, fnt는 소비재 중심의 대중 문화, 의식주와 관련된 생활 문화에 관심이 많다. 예를 들어 fnt는 미술관이나 갤러리가 아니라 국립민속박물관과 작업을 지속적으로 해왔다. 홈페이지 디자인을 할 때도 해외 프로모션용 사이트보다 우리가 즐겨 찾는 에이랜드 같은 프로젝트가 훨씬 즐겁다.

경쟁 PT에 참여하나?

어쩌다 한 번씩 솔깃해져 '이것 하나만 하면 된대, 해볼까?' 하고 고민하지만 우리에게는 경쟁 PT를 위한 노하우가 없다. 우리 마음 자체가 소규모다. 경쟁 PT를 통해 따낸 프로젝트를 보면 부수적인 일이 참 많다. 아직 우리에겐 버거운 일인 것 같다.

2012년 2월부터 TWL이라는 디자이너 브랜드도 운영 중이다.

김희선은 8년 차 주부, 길우경은 4년 차 주부다. 주부이자 디자이너이다 보니 밥 해 먹을 때도 그 시간을 돋보이게 하는 물건에 관심이 많았다. 그런데 정작 오래 두고 쓸 만한 데다 디자인 감각까지 갖춘 생활용품을 찾기가 어려웠다. 그러면서 우리가 직접 해보자는 생각을 했다. TWL은 'Things We Love'를 줄인 말로 '우리가 사랑하는 것들'이라는 뜻이다. 홍합이나 야채 등을 닦기에 좋은 독일산 솔부터 기하학 패턴을 입힌 일본 자기, 나뭇결이 그대로 살아 있는 태국산 그릇 등 해외의 좋은 제품을 국내에 소개한다. 우산, 테이블 매트 등 자체 제작한 상품도 판매한다. 출발은 순조로웠는데 지금은 좌충우돌하는 중이다. 디자이너의 자아실현을 위해서 만든 물건이라기보다 디자이너가 소개

하는 살림살이라는 점에 초점을 맞추려 한다. 단체 주문이 들어오면 우리가 밤새 직접 포장해 배송할 정도로 아직은 모든 걸 손수 한다.

우산, 레시피 상자 등 종이가 아닌 재료로 만든 제품도 있다.
종이가 아닌 다른 물성을 다루는 게 쉽지 않았을 것 같다.
물건을 많이 써보는 수밖에 없다. 발품도 많이 팔아야 한다. 일본의 도자기 회사 아즈마야는 찾아낸 장인에게 물건에 대한 아이디어를 직접 제공한다. 이를 제작하고 유통까지 한다. 우리나라에 대나무로 도시락을 만드는 장인이 두 분 남았는데, 아무도 이를 개발하려 하지 않는다. 궁극적으로 TWL이 해보고 싶은 건 사라지는 제작 기술을 제품화해 합리적인 가격에 공급하는 것이다.

앞으로 fnt의 계획이 있다면?
계속 디자이너로 일하고 싶다. 디자이너가 오래 일할 수 있는 환경을 만들고 싶다고 말하면 너무 거창한 것 같고, 그냥 우리가 오래 일할 수 있는 환경을 만들고 싶다. 그런 환경이 무엇인지는 여전히 모색 중이다. TWL, fnt 프레스 모두 그런 과정에서 생겨났다. 직원이라면 누구나 사장 욕을 하지만, 매달 꼬박꼬박 월급을 준다는 건 대단한 일이다. 우리에겐 그런 소질도, 자신도 없을 뿐이다. 인터뷰를 할 때마다 고민이다. 이런저런 개똥 철학을 말했는데 정작 나중에 내가 전혀 다른 걸 하고 있으면 어쩌나 싶은 거다. 5년 후 fnt 직원이 10명으로 늘어날지, 자체적으로 어떤 시스템이 정착될지 장담할 수 없다. 어쩌면 일반 회사와 같은 방식으로 직원을 채용할지도 모른다. 현재 fnt의 모습이 우리가 추구하는 디자인 스튜디오의 어떤 결론은 아니다. 우리도 이것저것 해보다 현재 상태에 다다랐을 뿐이다.

1 왼쪽부터 길우경, 김희선, 이재민 대표.
2 스튜디오 내부 모습.
3 스튜디오 한쪽에는 TWL의 제품을 소개하는 전시대가 있다.
4 넓은 회의실 책상. 음악을 좋아하는 이재민 대표의 CD가 잔뜩 쌓여 있다.

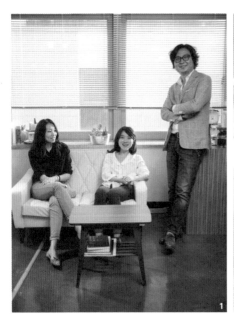

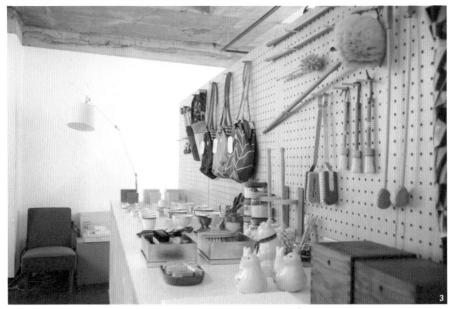

4

works

1 9와 숫자들의 2집 〈유예〉 앨범. 그리움과 아련함으로 대표되는 이들의 감성을 점점이
사라지는 디자인으로 표현했다.
2 몽구스의 미니 앨범 〈걸프렌드〉 디자인 작업. 여자아이를 좇는 남자아이의
살랑살랑한 마음을 흑백으로 찍은 배두나 사진 위에 귀여운 그래픽으로 표현했다.

1

2

3 2011년 인디밴드 한강의 기적의 콘서트 〈그 많던 해파리 떼들은 모두 어디에〉를 위한 포스터.
수면 위에 글자가 떼로 흐느적거리는 모습이 마치 해파리 같다.

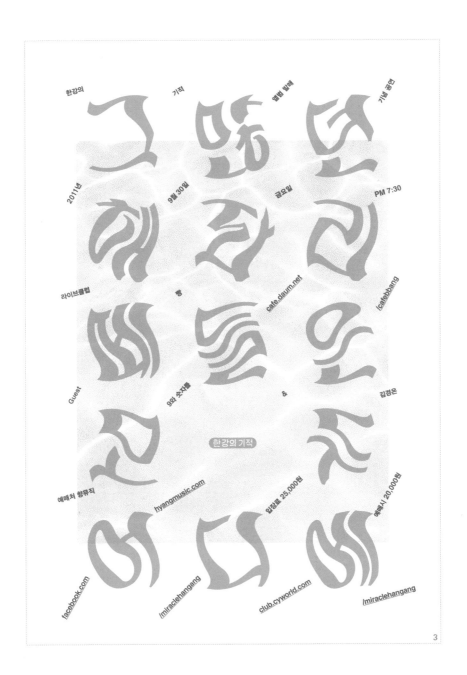

1 2011년 국립민속박물관에서 진행한 전시 〈소금꽃이 핀다〉를 위한 포스터 작업. 소금 알갱이를 타이포그래피 요소로 활용했다. 바다를 상징하는 파란색, 소금을 표현한 흰색의 대비가 인상적이다.
2 2012년 국립민속박물관에서 열린 전시 〈선의 미감, 목가구〉를 위한 포스터. 목가구의 입면도를 활용해 가구의 비례와 아름다움을 선으로 느낄 수 있게 디자인했다.

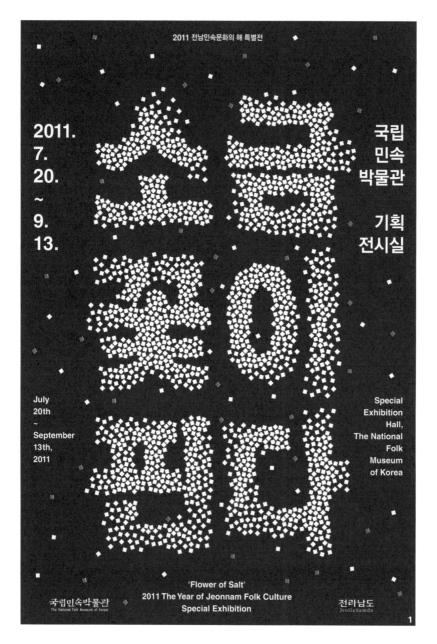

3 2011년 국립민속박물관에서 열린 전시 〈하늘과 땅을 잇는 사람들, 샤먼〉을 위한 포스터. 매개자 샤먼을
수직으로 내리는 타이포그래피로 표현했다.

4 제14회 전주국제영화제 포스터. 작은 파편이 모여 큰 나비 한 마리가 된다. 봄에 열리는 영화제를 벚꽃 같은
파편으로 표현했다. 작은 몸짓으로 시작해 큰 방향을 이끌어내는 영화제의 취지 또한 반영한 디자인.

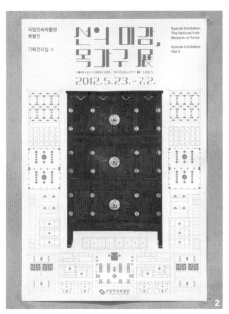

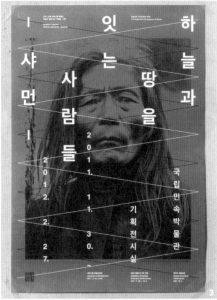

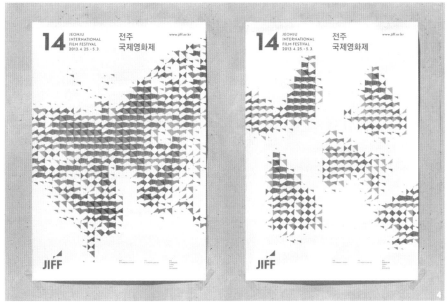

1 정림건축문화재단의 포럼 & 포럼 행사를 위한 포스터. 건축물 같은 구조적인 이미지의 타이포그래피가 인상적이다. 정림건축문화재단은 fnt에게 전적인 신뢰를 보여주는 클라이언트다.

포럼 & 포럼 2012
www.forumnforum.com

건축의
비건건축
ㅣㅣ건건축
의건건축

영화감독 정재은
건축가 김찬중
아티스트 정서영
도시정책연구가 김정후

2012. 3. 30. 금 오후 5시
이화여대 ECC 학생극장
참가비 무료
홈페이지 선착순 등록

2 정림건축문화재단의 포럼 & 포럼 건축가 시리즈#1를 위한 포스터.
3 정림학생건축상 2013을 위한 포스터.
4 2012년 4월에 창간한 〈건축신문〉.

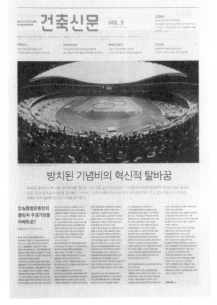

1 2012년 리뉴얼한 메가박스 아이덴티티. '다양한 재미와 소통이 있는 열린 공간으로서의 박스(box)'가
콘셉트. 3가지 각도의 사선만 사용해 다양하게 변주했다.

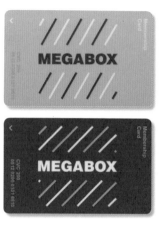

1

2 2013년에 리뉴얼한 JTBC 아이덴티티. 기존 아이덴티티를 강화하기 위해 이미지를 분해하고 다시 재조립해 다양한 방식으로 패턴화했다. 빠르게 움직이는 방송의 생태를 화려하고 밝게 표현했다.

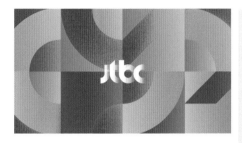

스튜디오 정보

주소 서울시 마포구 동교동 203-8
마로빌딩 4층
홈페이지 www.studiofnt.com
전화번호 02-337-0151

한 달 유지비 내역서

월세 300만 원
관리비 20만 원
복합기 40만 원
용지 비용 약 3만 원
생수 약 5만 원
부식 약 10만 원
수도·가스비 10만 원
전기 요금 20만 원
기타 약 100만 원

사업계획서

스튜디오 면적 40평
오픈 날짜 2006년 11월
준비 기간 느슨한 4개월
직원 수 파트너이자 끈끈한 동료 3명,
직원 1명
자금 조달 방법 첫 사무실이었던
오피스텔 보증금 1,000만 원은 이재민이
이전 직장에서 모아둔 돈으로. 이후
사무실 이전을 두 차례 하면서 늘어난
보증금은 조금씩 벌어서 충당.
보증금 5,000만 원
(2013년 현재 사무실 기준)
인테리어 비용 1,500만 원
(2013년 현재 사무실 기준)

스튜디오의 점심과 야식은 어떻게 해결하나?

따로 정해진 식사 시간이
없는 fnt. 하지만 직원 모두
식도락에 관심이 많아 일
잘하는 것만큼 잘 먹는 것이
중요하다고 생각한다. 술을
좋아해 반주를 곁들이는
것도 다반사. fnt 스튜디오
근처에는 화교가 운영하는
중국집이 모여 있는 미니
차이나타운이 있는데
자주 간다고.

◯

스튜디오의 하루

김희선의 하루

오전 기상. 이메일 확인과 전화. 자잘한 집안 일. 화분에 물 주기.

오후 미팅. 외부 및 사무실에서 해야 하는 업무 진행. 매장 돌아보기.

저녁 해야 할 업무가 많은 날은 사무실에서 작업.

아닌 날은 집에서 평화롭게 식사. 식사는 그날그날

일정에 따라 적당한 시간에 적당한 장소에서.

—

길우경의 하루

오전 기상. 이메일과 전화. 고양이 밥 주기. 요가.

오후 미팅과 외부 업무. 주요 작업 진행. 매장 돌아보기. 점심식사는 간단하게.

저녁 여유를 가지고 해야 할 작업 진행. 친구를 만나거나 문화 생활.

저녁식사는 성대하게.

—

이재민의 하루

아침 기상. 외근 없다면 고양이 사진 찍기. 사무실에 도착 후

커피 한 잔과 끽연.

오전 이것저것 체크. 이메일 답장.

오후 본격적인 잡무들. 금세 지나가버리는 시간.

저녁 마포, 종로, 중구 등 인근 지역에서 신중하게 고른 메뉴로 성찬 후

사무실로 돌아와 조용히 작업.

심야 대략 자정을 전후하여 퇴근. 망상을 잠재우기 위한 가벼운 음주.

마이케이씨

www.mykc.kr

사디(SADI)에서 만난 김기문, 김용찬 두 사람이 의기투합해 2009년 본격적으로 창업한
디자인 스튜디오. 아이덴티티, 편집 디자인, 일러스트레이션, 영상 디자인 등 안 가리고 일
단 한다. '폼 나고 재미있는 작업이면 두 손 들고 환영하는' 자세로 '계속 일하고' 있다.

취업 대신 창업을 택한
두 김 씨의 도전기

일단 해보자. 사디 졸업을 앞둔 두 청년은 두려움도 떨림도 없었다. 공간을 무료로 대여해달라는 학생들의 요구에 사디 또한 흔쾌히 승낙했다. 2010년 1월, 이들은 강의실 한쪽을 떳떳이 점거하고, mykc라는 명패를 달았다. 이름만 보고 당황하지 말도록. 높은 난이도의 영어가 아니라 김기문, 김용찬 두 디자이너의 영문 이니셜을 재배열한 것에 지나지 않으니까. 성이 김 씨인 두 남자의 족보를 따라 '마이케이씨'라 부르면 된다. 인쇄의 4도 프로세스 색상 CMYK를 재조합한 것도 되는 mykc라는 이름은 이들이 그래픽 디자이너임을 은연중에 드러낸다.

"첫 프로젝트를 진행할 때는 각자 노트북만 달랑 들고 강의실이나 카페에서 만나 작업했습니다. 학교 덕분에 월세뿐만 아니라 수도세, 전기세 등 자잘한 비용까지 굳었죠."

한 달 유지비 내역서에 자신만만하게 '0원'이라 적던 mykc는 2012년 논현동의 작은 스튜디오로 이전하며 자주 독립을 선언했다. "2년 임대라는 암묵적 동의가 있던 학교에서 방을 빼달라고 했어요." 호탕하게 웃으며 설명하지만 클라이언트와 접촉이 늘어나며 별도의 스튜디오 공간이 필요한 시기이기도 했다.

두 남자는 편한 친구일 뿐만 아니라 서로의 부족한 부분을 보완해주는 사업 파트너다. 프리랜서로, 인하우스 디자이너로 7년 동안 일했던

김용찬은 인쇄 실무에 강하다. 반면에 김기문은 기획과 콘셉트 등 맥락을 짚어내는 작업에 능하다. 신생 스튜디오답지 않게 조직적인 움직임을 보여주는 mykc는 인맥을 바탕으로 고만고만한 일을 꾸준히 해오다 삼성전자와 리움 같은 대형 클라이언트까지 덥석 잡았다. 〈미래의 기억들〉, 〈크리스찬 마클레이: 소리를 보는 경험〉, 〈코리안 랩소디〉 등 재개관 이후 리움의 전시 편집물을 한동안 진행했다. 지금도 리움이 주관하는 어린이 교육 프로그램 '리움키즈' 관련 작업은 꾸준히 하고 있다.

한번 물꼬가 터지니 일은 쉴 새 없이 밀려왔다. aA디자인뮤지엄이 발행하는 잡지 〈캐비닛 주니어〉, SS501의 앨범 커버, 벤 폴즈 내한 공연 포스터 등도 mykc의 작업. 브랜드 다큐멘터리를 표방하는 잡지 〈B〉와 동시대의 도시 감각을 내세운 패션 잡지 〈어반라이크〉 창간 작업에도 연달아 참여했다. 이들은 규모에 관계없이 의뢰 받는 모든 작업을 '일단' 소화한다. 아직은 mykc의 스타일과 철학을 탐색하는 과정에 있다고 보기 때문.

"'누가 우리에게 일을 줄 것인가?'라는 질문에 우리 스스로 대답할 수밖에 없습니다. 운이 좋게도 크고 작은 일이 꾸준히 들어왔고, 두루 경험할 수 있는 기회가 있었어요. 작업이 조용히 쌓이고 mykc가 서서히 알려지면서 우리를 찾는 분이 조금씩 생기고 있습니다."

실무 중심의 디자인 스튜디오로 자리매김한 mykc에게 운영 면에서 가장 어려운 일은 무엇일까? 현실적으로 가장 곤란한 건 세금 문제. 매년 5월에 돌아오는 종합소득세 신고에 대한 감이 없었던 것. 세금 신고를 위한 준비물, 납세를 위한 여유 자본의 중요성에 대해 절실히 깨달았다. 숫자로 압박해오는 물리적 시련 외에 젊은 디자인 스튜디오로서 느낄 수밖에 없는 존재적 고뇌 또한 무시할 수 없다. 깊이 고민한 mykc만의 디자인을 보여주고 싶다는 열망이 있기 때문이다.

장식이 아예 없는 정제된 디자인부터 일러스트레이션을 내세운 요란

한 디자인에 이르기까지, 클라이언트 작업부터 12간지 달력, 향초 등 mykc 자체 제작물에 이르기까지, 언뜻 보면 하나로 모아지지 않는 다양한 작업을 해왔다. 서로 상반된 것을 자연스레 버무리면 좋겠다는 게 이들의 바람. 이를 바탕으로 '이것도 가능하고 저것도 가능한' 팔색조 디자인 스튜디오가 되고 싶다.

mykc의 존재감을 스스로 증명하기 위해 안간힘을 썼던 지난 4년 동안 변치 않은 이들의 강령은 '계속 일하자'였다. 이 단순한 지침은 앞으로도 바뀌지 않을 듯하다. 변화무쌍한 작업을 보여주기 위해서 경험만한 스승이 없다는 게 착실한 mykc의 생각이다.

"뭐든지 잘하는
스튜디오가 되고 싶다"

어떻게 스튜디오를 차리게 됐나?

사디에 다니는 동안 우리만의 스튜디오를 만들자는 이야기를 꿈결처럼 해왔다. 1층엔 카페, 2층엔 작업 공간, 이런 식으로. 그러나 막상 현실은 다르더라. 스튜디오 창업은 그렇게 낭만적으로 무턱대고 할 수 있는 일이 아니다. 적극적으로 해보자고 결심한 건 김용찬 때문이다. 디자인 실무 경력이 7년 차인 데다 인쇄에 관한 실무 지식을 이미 모두 알고 있었다.

동업에 대한 부담은 없었나?

둘의 스타일이 확연히 다르다. 오히려 그 점이 좋았다. 김기문의 디자인은 직관적이고 직설적이다. 장식을 줄이는 대신 메시지를 전달한다. 이와 반대로 김용찬의 디자인은 시각적인 아름다움에 집착한다. 오랫동안 앨범 커버 작업을 하면서 자연스레 학습됐다.

업무 분담은 어떻게 하나?

프로젝트마다 다르다. 초반에 아이디어를 내고 방향을 잡는 건 같이

한다. 프로젝트의 성향에 따라 더 적합한 사람이 주도적으로 일을 끌고 간다. 남은 사람은 보조자가 된다. 일이 막히면 조언도 해주고, 서로 바꿔 진행하기도 한다. 융통성 있게 풀어가려 한다. 과정을 전부 공유하다 보니 전체 방향이 틀어지는 경우는 거의 없다.

재개관 이후 한동안 리움의 도록 작업에 참여했다.
어떤 작업을 했나?

리움 스타일과 우리 스타일을 조율하는 데 시간이 좀 걸렸다. 어느 도록이나 마찬가지겠지만 전시 느낌을 어떻게 그래픽 작업으로 전달하는지가 관건이다. 크리스찬 마클레이 개인전은 작가의 성향을 그대로 드러내면 되는 프로젝트라 그리 어렵지 않았다. 여러 작가가 참여한 〈코리안 랩소디〉는 전시 전체를 대변하는 메인 그래픽 이미지를 잡느라 초반에 애를 먹었다.

mykc가 추구하는 디자인은?

우리에겐 타이포그래피가 하나의 시각 언어로서 아주 중요하다. 그리드를 엄격하게 지킨 타이포그래피 중심의 디자인을 선호한다. 편집에서 출발한 디자인 스튜디오라 그런지 이런 기본만은 꼭 지키고 싶다. 편집 디자인을 대하는 mykc의 마인드는 초기 모더니즘에 근접해 있다. 여기에 동시대적 감성을 녹여내는 게 목표다.

스튜디오를 창업하고 초반에 운영 면에서 어려웠던 점은?

가장 힘들었던 건 현금 흐름이다. 임대료나 기타 고정 비용이 없으니 큰 어려움이라 하기에는 부끄럽지만, 수금에 시간 차가 생겨 수중에

돈 한 푼 없는 날도 있었다. 일이 끝나면 즉각 입금을 해주는 프로젝트가 있는 반면, 3개월이 지나야 보내주는 곳도 있다. 3개월 정도 재정적으로 구멍이 생겨 카드로 돌려 막은 경험도 있다. 예전에 남에게 꼬박꼬박 월급을 받던 시기에는 미래의 현금 흐름을 예측할 수 있었지만 지금은 그게 쉽지 않다. 시차가 벌어지는 것에 대비해 운영비를 저축해야 한다. 수금 시점도 예상해야 한다. 우리가 선결제를 하면서까지 작업을 진행할 때도 있어 운영비 비축은 더욱 절실하다.

사디에서 공간 지원을 받았을 때
한 달 운영비는 얼마 정도였나?

월세와 기타 유지 비용이 없으니 다른 스튜디오에 비해 운영비를 많이 절감한 편이다. 한 달에 100만 원 정도 들었다. 스튜디오 운영을 직접 해보니 예전 고용주들 심정이 이해된다.(웃음)

스튜디오 운영하면서 디자인도 하려니
초반에 갈등이 많았을 것 같다.

작업 완성도가 진짜 우리가 원하는 수준인지에 대한 갈등이 끝도 없었다. 지금 당장의 생계를 위해 수많은 프로젝트를 한꺼번에 진행하면서 어느 정도의 선에서 마무리하는 게 옳은 걸까, 아님 지금 주머니 사정이 여의치 않더라도 우리에게 맞는 프로젝트를 골라 mykc의 색을 구축하는 게 옳은 걸까? 디자이너라면 누구나 한 번은 해봄 직한 고민이다. 이를 주제로 열심히 토론한 적도 있는데, 우리의 결론은 후자였다. 물론 손가락을 빨게 되면 당장 떨어지는 일도 감사히 여기며 하겠지만. 분야를 막론하고 '모두 잘하는' 디자인 스튜디오가 되고 싶다.

스튜디오의 체계를 세워 일에 대한 부담을 조금씩 줄이고 싶다. 신중하게 작업하고 싶은 열망이 있기 때문이다. 이를 위해 일을 줄이거나 사람을 더 뽑아야 한다. 일곱 명까지 직원을 늘리는 문제에 대해서도 고민 중이다. 어느 포럼에서 '소규모 디자인 스튜디오의 운영'이란 주제로 이재민 fnt 대표, 김형진 워크룸 대표가 발표한 강의를 들은 적이 있는데, '규모를 키우지 않는 기술'이란 말이 인상적이었다. 일정 시간이 지나면 스튜디오의 규모가 자연스레 커지는데, 이게 독이 될 수도 있다. 하지만 현실적으로 원활하게 스튜디오를 운영하기 위해서는 어쩔 수 없이 많은 작업을 소화해야 하고, 그러다 보면 스튜디오가 아니라 디자인 에이전시 수준으로 규모가 커진다. 디자인 스튜디오의 디자이너로 계속 살아갈 수 있느냐는 질문에 모범적인 답을 보여준 선배를 아직 찾지 못했다. 우리 역시 고민 중이다. 선택과 집중이 필요한 시기다.

한국의 디자인 환경에 대해 솔직하게 말해달라.

문화·예술 관련 작업을 하는 소규모 디자인 스튜디오는 많지만, 상업적인 작업을 위주로 하는 소규모 디자인 스튜디오는 별로 없다. 대기업은 주로 큰 디자인 에이전시와 손을 잡거나 대행사를 끼고 작업을 의뢰한다. 한국의 디자인 환경에서 소규모 디자인 스튜디오가 대기업 일을 하기가 쉽지 않다. 일반적으로 규모가 큰일을 하려면 디자인 컨설팅에서 출발해 그래픽 디자인으로 접근하는 것이 보통인데, mykc는 아직 디자인 컨설팅을 할 수 있는 상황이 아니다. 어쩌면 디자인 스튜디오는 큰일을 할 수 없는 운명인지도 모르겠다.

클라이언트를 대하는 나름의 방법이 있나?

클라이언트에게 배우는 게 많다. 디자인이 미술 작품처럼 미술관에서 전시하고 끝나는 거라면 상관 없지만, 디자인은 최종 결과물이 나온 다음 클라이언트의 활동이 본격적으로 시작된다. 클라이언트에게는 디자인이 본업이나 주업이 아니니까 클라이언트마다 사정과 전략이 다르다. 이를 이해하고 받아들이고 있다.

포트폴리오 관리는 어떻게 하나?

PDF 파일로 만들어 놓고 고객의 성격에 맞게 포트폴리오를 조금씩 수정해서 보여준다. 지금은 홈페이지에 아카이브 형식으로 정리했다. 요란한 기술이나 화려한 그래픽을 보여주기보다는 우리 작업만 단순하게 보여주는 홈페이지다.

디자인 스튜디오를 계속 운영하는 이유가 있다면?

머릿속의 생각이 실재화되는 것에서 오는 기쁨이 크다. "우리가 디자인 했어."라고 확실하게 말할 수 있다. 인하우스 디자이너도 그렇게 말할 수 있지만 디자인 스튜디오의 디자이너는 위험을 감수하는 대신 좀 더 자유로운 환경에서 작업한다. 경험할 수 있는 영역의 폭도 훨씬 넓다.

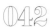

1 사디에 스튜디오 지원을 받았을 때의 모습. mykc의 작업이나 좋아하는 포스터로
벽을 장식했다. 왼쪽부터 김용찬, 김기문, 김아진. 현재 김아진은 유학 중이다.
2 논현동 어느 빌딩 맨 위층에 있는 지금의 스튜디오 모습. 직접 고른 재료로 일일이
인테리어 디자인에 간섭하며 완성했다. 첫 스튜디오라 공을 많이 들였다.

3 개인 책상. 가림막을 높이 세워 서로의 사생활을 보호했다. 바닥, 커튼, 벽 등 전체적으로 회색으로 마감해 차분하다.

4-5 장난기 가득한 남자애들의 자취방처럼 직접 사용하고 있는 물건들로 아기자기하게 채운 스튜디오 내부 모습.

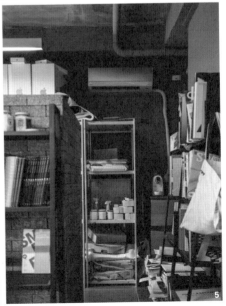

1 2011년 백남준아트센터에서 전시한 〈미디어 스케이프, 백남준의 걸음으로〉 포스터.
1973년 백남준이 선보인 '최초의 휴대용 TV' 작품을 전면에 내세워 그의 선구자적
모습을 강조했다.

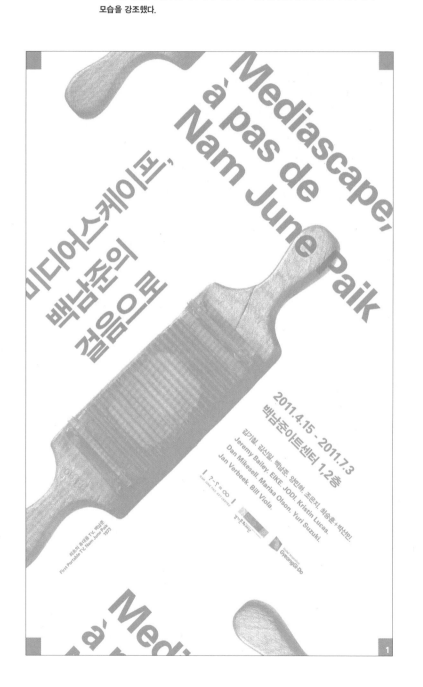

2 aA디자인뮤지엄이 발행하는 〈캐비닛 주니어〉 창간호 작업. 잡지에 등장하는 인물을 일러스트레이션으로 표현했다.

1 12간지 달력 프로젝트. 고마운 사람에게 선물하기 위해 mykc가 자체적으로 매년 만들고 있다. 화려한 동물 일러스트레이션이 강렬한 포스터 달력이다.

2 캔들 프로젝트. 인쇄물과 다른 것을 해보고 싶다는 욕구에서 출발한 자체 프로젝트. 디자인 외에 다른 것을 배울 수 있었다. 특히 유통의 중요성을 깨달았다고.

1 리움 재개관 이후 첫 전시였던 〈미래의 기억들〉 도록. 로랑 그라소의 네온 작품을 그대로 사용했다.
2 어린이를 대상으로 진행하는 미술 강좌 리움 키즈를 위한 교재. 단순한 이미지와 원색을 활용해 아이가
흥미를 느낄 수 있게 디자인했다.

3 현대 무용을 하는 안성수 픽업 그룹의 공연 팸플릿. 책처럼 한 장씩 넘기며 읽을 수도 있고, 펼치면 포스터가 된다. 안성수 픽업 그룹의 무대가 원형인 점에 착안해 원을 모티브로 디자인했다.

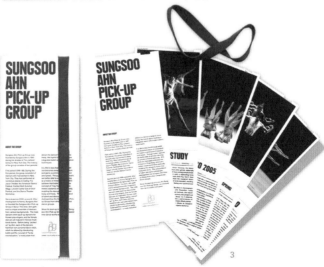

3

1 매거진 〈B〉 창간과 초반 작업에 참여했다. 매달 하나의 브랜드를 선정해 한 권의 책으로 엮는 이 잡지의
'브랜드 다큐멘터리'라는 콘셉트에 맞게 담담하고 정돈된 편집 디자인을 보여준다.

2 동시대의 도시 감성을 내세운 패션지 〈어반라이크〉. 기존 패션지와 차별화하기 위해 사진, 잡지의 물리적 크기, 종이 재질 등 모든 면에서 다르게 하려 했다. 도시적인 이미지를 주기 위해 여백이 많은 담백한 디자인을 고수했다.

한 달 유지비 내역서

월세 160만 원(수도비 포함)

가스 전기비 여름과 겨울엔
10만 원, 봄과 가을엔 6만 원.
월 단위는 아니지만 1년에
한 번 납부하는 소득세와
두 번 납부하는 부가가치세는
월세보다 더 무섭다. 자금
계획에 중요한 고려 사항이다.

스튜디오 정보

주소 서울시 강남구 논현동 211-10
한솔빌딩 6층

홈페이지 www.mykc.kr

전화번호 02-547-6003

사업계획서

스튜디오 면적 11평

오픈 날짜 2010년 1월 4일

준비 기간 특별히 목표를 세우고 준비를 따로 하지 않았다.
학생 때부터 외부 일을 받아서 진행했던 기간을 환산한다면
8개월 정도.

직원 수 3명(대표 김기문, 김용찬, 디자이너 이정민)

자금 조달 방법 조달한 자금이 없다. 학교에서 공간을
무료 임대해주었기 때문에 각자의 컴퓨터 한 대씩
가져온 게 전부. 지금의 스튜디오로 이전하면서 필요한
자금은 소처럼 일해서 모아온 것으로 충당.

보증금 1,500만 원

인테리어 비용 700만 원(자재 및 가구류 직접 구매해 진행)

☺

스튜디오의 점심과 야식은 어떻게 해결하나?

학생 때부터 휩쓸고 다닌 동네라 근처에 안 가본 음식점이
없다. 촬영하는 날이라고 특별히 동네 맛집인 수제 햄버거
가게를 택했다. 평소에는 순댓국, 쌀국수, 냉면 등 가리지
않는다. 점심 시간과 저녁 시간은 철저하게 지키는 편인데,
식사 시간을 챙기는 게 스튜디오 운영 체계를 잡는
첫 걸음이라 생각하기 때문.

☀

스튜디오의 하루

9시 30분~11시 스튜디오 멤버 각자의 시간에 맞춰 출근 후
mykc 양초 점화와 주문 확인. 오전 업무와 일정 조절.
12시 YMCA에서 운동하는 사람은 운동, 점심 식사하는
사람은 식사. 커피 마실 겸 산책 10분.
13시 30분 디자인 작업 진행, 클라이언트와 기획 회의.
인쇄소 감리 및 교정 검토(퀵으로 받고 다시 퀵으로 보내고).
미팅 후 업무 일정 정리. mykc 양초 발송 및 입고 확인.
19시 저녁식사
20시 클라이언트 메일 답장, 계속 디자인 작업.
22시~익일 3시 가변적인 퇴근 시간

마음 스튜디오

www.wdaru.com

2007년 디자인 상상에서 그래픽 디자이너로 근무한 이달우가 2009년 독립해 만든 1인 디자인 스튜디오. 웃음을 자아내는 티백 작업으로 주목 받았다. SK커뮤니케이션즈, 현대백화점, 피죤 등과 협업했으며 딸기 아트 디렉터를 하기도 했다. 자체 브랜드인 '엔백NBAG'도 런칭했다.

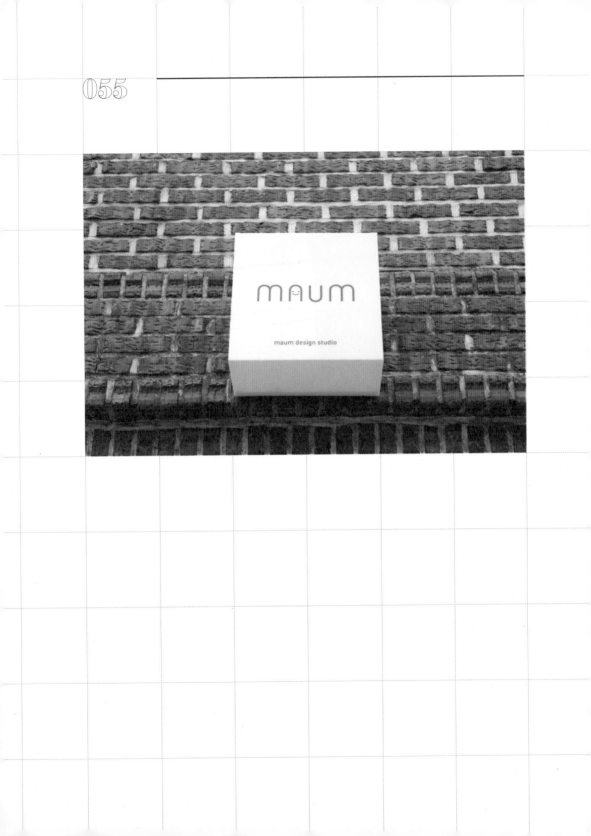

동네 디자이너와
협업하는 1인 스튜디오

"당분간 클라이언트 없이 지내고 싶어요." 이달우 마음 스튜디오 대표
의 말에 '클라이언트 없이 디자이너일 수 있느냐'고 반문한다. 순간 고
민에 빠진 그는 곧바로 말을 정정한다. "맞아요. 그저 투정이에요." 합
정동 가로수길 근처에 스튜디오를 연 지 벌써 3년. 그간 겪은 클라이
언트의 등쌀이 만만치 않았거나 디자인 스튜디오를 운영하는 일이 예
상보다 녹록지 않았던 모양이다.
디자인 상상의 3년 차 디자이너였던 이달우는 개인 작업이 하고 싶어
2007년 서울디자인페스티벌에 참가했다. 여기서 선보인 '티백' 시리즈
는 해외 디자인 회사가 표절할 만큼 인기를 끌었다. 다양한 기업에서
협업 제안이, 국내외 전시에서 초대가 쏟아졌다. 회사 일보다 개인 작
업이 걷잡을 수 없이 많아졌다. '나만의 디자인'을 하고 싶다는 의지가
절로 생길 수밖에. 회사를 그만두고 처음 한 일은 어느 컴필레이션 앨
범에 들어갈 김연아 일러스트레이션 200장 그리기. 재택 근무를 하는
데 자격지심 같은 게 어렴풋이 들었다. 공과 사가 분리된 곳에서 일은
일답게 하고 싶었다. 마침 운이 좋게도 청년창업센터에서 20~30대 예
비 창업자를 위해 사무실, 사무용 집기 등을 무상으로 지원해주는 '창
업공간 지원' 프로그램에 합격했다. 차세대 디자인 리더에 선정되고, SK
커뮤니케이션즈, 한국 야쿠르트, 현대백화점 같은 대기업과 소소한 협

업이 이어지며 일이 술술 풀렸다.

"스튜디오 초반에는 하고 싶은 일을 마냥 할 수 있다는 것 자체가 신났어요. 돈은 두 번째 문제였고요."

청년창업센터에서 보낸 1년은 디자인 스튜디오로 독립하기 전의 준비운동이었다. 이달우는 완전한 자생의 디자이너를 꿈꾸며 2010년 4월 합정동에 자리 잡았다. 20평 남짓한 공간을 절반으로 나눠 가벽을 세웠다. 한쪽은 이달우가, 한쪽은 튜나페이퍼가 사용한다. 공간 외에 월세, 전기세 등 고정으로 나가는 한 달 유지 비용도 딱 절반으로 나눈다. 고정 비용 부담은 줄이면서 디자인 의견은 나눌 수 있으니 일석이조다. 군이 1층 공간을 고집한 까닭은 '누군가 지켜보고 있다'는 생각이 들면 좀 더 긴장하지 않을까 싶어서. 지금은 카페나 가게인 줄 알고 예고 없이 방문하는 행인이 너무 많아 2층으로 옮길까 고민 중이다. 회사에 다닐 때는 철야 후 아침 출근, 상사 눈치 보기 등이 싫었는데, 혼자 일하다 보니 일정을 자유롭게 짤 수 있어 편하다. 그대신 일을 몰아서 하는 버릇이 생겼다.

두 아이의 아빠인 이달우는 천재용 쌈지농부 대표의 제안으로 1년 반 동안 딸기 아트 디렉터를 겸했다. 딸기 키즈 카페의 업그레이드 버전인 딸기 키즈 뮤지엄을 인천 송도에 선보였는데, 그래픽 디자인을 기반으로 하는 그가 3,300제곱미터(약 1,000평) 규모의 공간까지 디자인했으니 모험에 가까운 도전이었으리라. 그가 딸기 키즈 뮤지엄을 디자인하는 데 가장 큰 도움을 준 건 네 살 된 아들 상민이다. 상민이가 좋아하는 것, 상민이에게 보여주고 싶은 것, 상민이에게 말해주고 싶은 것을 딸기 키즈 뮤지엄 구석구석에 녹여냈다. 결혼 후 생활비가 부쩍 늘어났다는 이달우는 스튜디오 운영비가 오히려 적게 느껴진단다.

"만약 클라이언트가 없으면 더 힘들어지겠다는 생각이 들어요. 이제껏 좋아하는 일만 한 편인데, 앞으로는 그럴 수 없을 것 같아요."

합정동 가로수길의 고요하고 한적한 분위기가 좋아 둥지를 틀었는데,

근처를 기웃거리다 교류하는 디자이너가 많아졌다. 그를 인터뷰하는 내내 동료 디자이너의 방문이 끊이질 않았다. 밤에 찾아오는 부엉이 손님도 상당수. 인테리어, 가구, 문구, 영상 등 분야도 다양하고 확실하다. 일곱 명 내외의 소규모가 대부분.

디자이너끼리 교류가 잦다 보니 '인프라의 풍족'이란 게 생겼다. 프로젝트가 하나 떨어지면 이에 맞는 스튜디오들이 뭉쳐서 해치운다. 재미난 일을 직접 도모하기도 한다. 이달우는 현재 의상 디자이너 장수경, 영상 디자이너 김유석과 함께 디자이너 브랜드 '엔백(NBAG)'을 만들었다. 엔백은 '그리고 가방'이란 뜻. 엔백의 시선으로 고른 특정 브랜드와 협업한 가방을 시리즈로 선보일 예정.

자체 브랜드 출시 외에 600평짜리 유치원, 충북 청원 한지 브랜드 '한지로부터'와 하동 녹차 같은 소규모 브랜딩 등 두려움 없이 다양한 분야로 영역을 확장 중인 이달우. 그의 홈페이지 자기소개에는 '즐거운 것, 신나는 것, 재미 있는 것, 하고 싶은 것만 해도 죽기 전에 다 못해 볼 일. 그런 것들 하나하나 모아 만들어가는 곳. 그것이 무엇이 됐든 마음이 움직이는 대로'라고 적혀 있다. 마음 가는 대로 일하다 마주친 좌절을 그는 무사히 통과할 듯하다. 즐기는 사람을 이길 수 있는 방법은 없으니까.

"인정받는 그 기분,
그 행복감으로 일한다"

어떻게 독립하게 됐나?

회사 생활을 조금 더 하고 싶은 마음도 있었다. 하지만 서울디자인페스티벌에서 선보인 '티백' 시리즈가 예상 외로 반응이 좋아 협업 제의가 많았다. '티백'으로 인해 외부 회의가 많아지면서 회사 생활에 집중하기 힘들었다. 선택과 집중이 필요한 시기였다. 이렇게 된 김에 진짜 나의 일을 해보고 싶다는 욕심이 슬며시 고개를 들었다. 처음에는 청년창업센터에서 공간 지원을 1년 동안 받았다. 사무실 임대 자체가 무료라 큰 부담이 없었다. 이후 스튜디오를 준비하고자 틈만 나면 공간을 보러 다녔는데, 예전부터 합정역 근처 가로수길이 고요하고 한적해 마음에 들었다. 우연히 이 공간이 매물로 나온 걸 보고 바로 계약했다.

마음 스튜디오란 이름이 정감 있다.

대학교 3학년 때 '티백'을 만들면서 '마음'이란 이름을 사용했는데, 그게 그대로 이어졌다. 의미 있는 이름을 부여하고 싶었는데 생각보다 쉽지 않았다. 고민을 계속해도 뜬구름 잡는 이야기만 하는 거다. 개인적으로 크게 와 닿는 이름은 아니지만 내 디자인에 감성적인 부분이 많아 어울리는 듯하다.

1인 스튜디오 체제다.
혼자 일하는 것에 불편함은 없나?

엉뚱한 말 같지만 혼자라고 혼자가 아니다. 합정동 근처에 꽤 많은 디자인 스튜디오가 있다. 주변에 있는 디자이너와 디자인에 대한 의견도 나누고, 피드백도 받는다. 2011년에 진행한 피죤 프로젝트만 봐도 그렇다. 나는 도면이나 3D를 전혀 모르는 그래픽 디자이너라 주변 디자이너들과 함께 진행했다. 디자인 스튜디오로서 느끼는 책임감이 크기 때문에 더 열심히 한다. 디자이너로서의 근성이나 색깔, 콘셉트 등 내가 모르는 부분을 다른 디자이너와 공유할 수 있어 불편하진 않다.

재정적으로 어려웠던 적은 없나?

자금적으로 힘들 수 있는데 운이 좋게도 아직까지는 일이 계속 있다. 안전 줄을 자꾸 만들었던 것 같다. 일이 들어올 때마다 '이 프로젝트로 올해의 스튜디오 월세를 책임질 수 있겠어.', '이 프로젝트로 사고 싶은 제품을 할부로 살 수 있겠어.' 이런 식으로 일이 진행됐다.

고객 유치를 위해 경쟁 PT에 참여하거나 영업도 하나?

인디 밴드의 음악을 주로 내는 음반사를 찾아간 적이 있다. 단돈 50만 원이어도 좋으니 노리플라이의 앨범 커버를 작업해보고 싶었다. 결국 가수의 인물 사진 위주로 앨범 커버가 진행되면서 무산됐지만.(웃음) 경쟁 PT는 기본적으로 큰 프로젝트 경험이 많은 디자인 전문 회사에게 적합하다. 내 디자인은 거의 개인 작업이나 기업과의 이벤트성 협업에 치우쳐 있다. SK텔레콤도, 한국 야쿠르트도, 딸기도 나의 작업이 맘에 들어 찾아온 고객이다. 작업량은 많은 편이지만 회사에 따라 맞춤형으로 보여줄 수 있는 사례가 별로 없다. 경쟁 PT에 참여하려면 카피라

이터, 기획자 같은 전문가가 모여야 하는데, 그럴 형편도 아직 아니다. 어느 정도 회사 직원도 있고, 각자 영역이 확실한 경우에만 승산이 있다. 맡는 일이 한정적이지만 난 이쪽이 더 좋다. 나를 찾아오는 고객은 내게 과하게 수정을 요구하지 않고, 내 작업을 존중해준다. 즐겁게 일하는 것. 무엇보다 내겐 이게 중요하다.

클라이언트에게 어필하는 나름의 방법이 있는가?

원체 말이 많은 편이라 고객과도 수다를 곧잘 떤다. "이것도 재미있을 것 같아요." 하면서 자연스레 작업의 주변부 이야기로 넘어간다. 의도적으로 그렇게 하는 건 아닌데, 하다 보면 그렇게 된다. 많은 이야기를 나누려는 자세 때문에 열의를 가진 디자이너 혹은 창의적인 디자이너로 보이는 것 같다. 오래 함께하고픈 고객이나 기분 좋게 부탁하는 사람에게는 견적이 조금 저렴해진다. 내 작업이 좋아서 해달라는데 어찌 마다하겠는가. 인정받는 그 기분이 좋다. 그 행복감으로 일한다.

스튜디오를 유지할 만큼 수입이 충분한가?

일이 끊길 만하면 하나씩 생긴다. 힘들다 싶으면 규모 있는 프로젝트가 하나씩 들어온다. 처음엔 '티백' 시리즈가 마냥 좋아서 시작했는데, 지금은 내가 좋아하는 일로 돈도 벌고 싶어졌다. 이 시리즈로 돈 좀 벌어볼까 고민 중이다. 차 전문 회사 '티젠'과 계약을 맺어 상품화가 되기도 했다.

디자이너에게 재무 관리가 유독 어렵게 느껴지는데…….

금전 감각이 전혀 없다. 이상하게 회사 다닐 때가 지금보다 더 편했던 것 같다. 만약 내가 매달 200만 원을 받으면 반은 저금, 반은 자유롭게 사용했는데, 지금은 너무 복잡하다. 속 편하게 세무사를 따로 두고 있다. 세금계산서, 영수증 등을 모으는 정도만 한다.

스튜디오 공간의 디자인 콘셉트가 있나?

내가 하는 작업과 일맥상통한 분위기의 공간이기를 바랐다. 나무와 흰색으로 마감한 감성적인 공간이다. 예전부터 물푸레나무 책상을 가지고 싶었는데, 이번에 큰맘 먹고 맞췄다. 내가 매일 있어야 하는 이 자리만큼은 기분 좋게 일할 수 있는 여건이기를 원했기 때문이다.

앞으로 스튜디오를 운영하면서 신경 써야 할 부분이 있다면?

돈 관리에 체계를 잡아야 할 듯하다. 좋아하는 사람들과 좋아하는 일을 하면서 돈을 벌어보고 싶다. 스티키몬스터랩에서 그 가능성을 보았다. 스튜디오를 차리며 독립한 이유도 명확해졌다. 이제 생각만 하는 게 아니라 현실적인 과정들을 따라야 할 때다.

studio

1 합정동 가로수길 근처에 있는 마음 스튜디오 외관. 벽돌 건물이 정감 있다.
2 스튜디오 입구에 적힌 인사말. 이달우의 따뜻한 감성이 엿보인다.

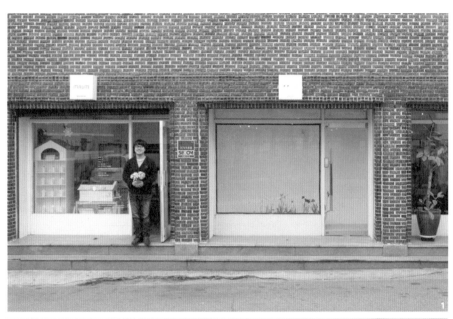

1 인테리어 업체를 이용하지 않고 직접 했다는 내부 모습. 나무 바닥도 재료를 공수해 와 일일이 직접 깔았다.
가구도 아는 사람을 통해 주문 제작한 게 대다수다.
2 을지로에서 직접 주문을 넣어 짠 책장. 일일이 발품을 팔아 인테리어 비용을 조금이라도 아끼려 했다.
3 낡은 야구공에 수 놓인 '마음'.

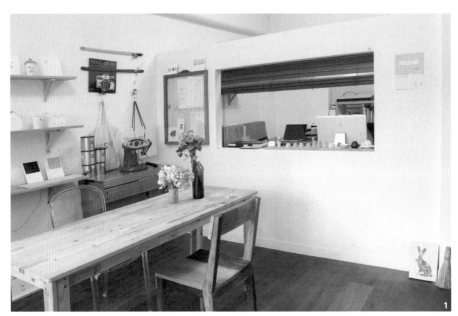

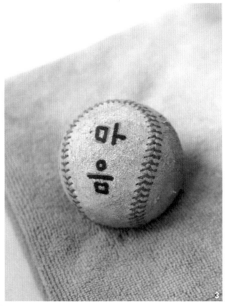

1 대구국제마라톤 대회 로고. '다이내믹 대구'를 슬로건으로 내걸고 경기장 트랙을 활용해 마라톤 대회를 표현했다.

2 대구국제마라톤 대회 캐릭터. 이달우의 손맛이 나는 일러스트레이션을 활용했다.

3 대구국제마라톤 대회 티셔츠. 육상화 바닥의 돌기를 의인화해 표현한 그림이 재미나다.

1

2

3

4 인천 송도에 있는 딸기 키즈 뮤지엄 로고. 동물, 아이, 지구, 딸기가 함께 손잡고 있는 것 같은 로고다.
아이들이 지구에 있는 모든 친구들과 편견 없이 어울리기를 바라는 마음을 담았다.
5 딸기 키즈 뮤지엄 내부 모습. 아이의 눈높이에 맞게 아이가 호기심을 가질 수 있게 디자인하고자 했다.
내부에 있는 놀이기구와 가구도 거의 이달우가 디자인했다.

4

5

1 피죤 베이비의 캐릭터인 보쥴 로고 리뉴얼. 피죤에서 1998년 개발한 유아용품 로고를 2011년에 바꿨다. 형태는 그대로 사용하되 색상을 하나로 통일했다.

2 2009년에 발효한 한국 야쿠르트 캐릭터. 야쿠르트 병 모양을 의인화한 '야쿠르트군' 캐릭터에서 이달우의 '마음'이 느껴진다.

3 농부로부터에서 나오는 허브차 들빛차 아이덴티티. '빛'에서 착안해 'ㅊ'자를 별표 기호로 만들었다.

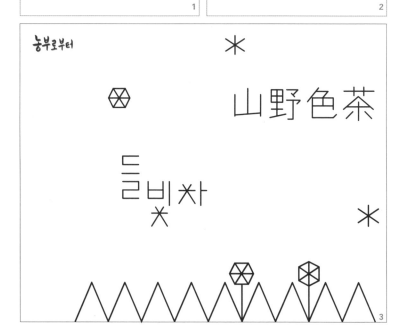

4-5 엔백(NBAG). 특정 브랜드와 협업한 가방을 시리즈로 선보이는데, 상수동 커피 전문점 앤트러사이트, 수제 안경 브랜드 사가와후지이와 함께 진행했다. 브랜드 특색에 맞게 휴대용 컵받침, 안경 케이스가 각각 포함됐다. 기자를 위한 가방, 아이 엄마를 위한 가방도 준비 중이다.

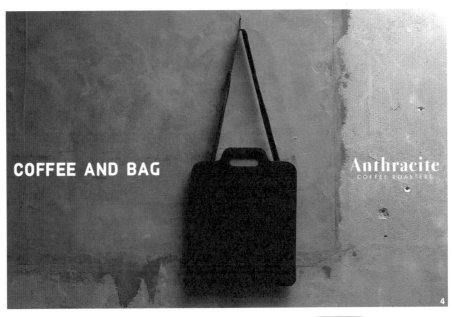

COFFEE AND BAG

Anthracite
COFFEE ROASTERS

4

NBAG

GLASSES AND BAG

SAGAWAFUJII®

한 달 유지비 내역서

월세 142만 원

수도·전기세 10만 원 내외

인테리어 비용 350만 원
(건물주가 건물을 너무
사랑하는 바람에 벽에
못질도 제대로 못하게 했다.
덕분에 상대적으로 인테리어
비용이 적게 들었다. 대부분
가구 구입비로 사용.)

스튜디오 정보

주소 서울시 마포구 합정동 370-10 1층

홈페이지 www.wdaru.com

전화번호 070-8771-1171

사업계획서

스튜디오 면적 20평(현재는 튜나페이퍼와 나눠서
사용하지만, 조만간 마음 스튜디오와 엔 디자이너스가
함께 사용할 예정이다.)

오픈 날짜 2010년 5월 4일

준비 기간 4개월

직원 수 1명(프로젝트 디자인 스튜디오 엔 디자이너스는 3명)

자금 조달 방법 청년창업센터에 있을 때는 사무실 공간과
월 100만 원의 실비를 지원받아 부담이 없었다.
'티백' 시리즈로 번 돈으로 합정동 스튜디오로 독립할 수
있었다.

보증금 1,000만 원

071

☺

스튜디오의 점심과 야식은

어떻게 해결하나?

스튜디오를 나눠 사용하는 튜나페이퍼와는
출근 시간이 달라 함께 식사하는 경우가
많지 않다. 이달우는 스튜디오 근처가 바로
집이라 대부분 가정에서 해결하는 편.
주변에 있는 동료 디자이너와 가끔 치킨과
맥주를 앞에 두고 축구나 DVD를 보며
친목을 다지기도 한다.

○

스튜디오의 하루

10시~11시 출근

12시 미팅 체크, 전화 통화. 해야 할 일을 떠안고
아침부터 무거운 두 어깨로 출발.

13시 점심

13시 반~15시 초 집중 업무 시간

15시~17시 인근에 상주하는 디자이너들이 자주 놀러 온다.
일주일에 세 번 정도(디자이너와의 어쩔 수 없는 미팅 시간.
쓸데없는 이야기 90퍼센트, 의욕 다지는 이야기 10퍼센트였다면
요즘에는 같은 꿈을 키우는 일을 구상하고 있다.)

18시 저녁

19시~새벽 2시 엔 디자이너스(n designers)라는 프로젝트 그룹을
만들었다. 야밤에 하는 시간은 엔 디자이너스 프로젝트 일.
최근에는 새벽 4시까지 고군분투하며 밤을 지새우고 있다.

데어즈

www.darez.kr

윤반석, 현소민, 강정구가 모여 2008년 설립한 크리에이티브 랩. 창립 당시 직원 평균 나이
는 27세. 직원이 20여 명으로 늘어난 지금도 평균 나이는 27세. 특정 분야의 디자인 업무
를 대행하는 스튜디오 이상을 자처한다. 자체적으로 콘텐츠를 개발하고, 선행적 제안을
통해 정확한 디자인 기획·개발을 하려 한다.

적극적, 능동적, 거침없음
자유로운 크리에이티브 랩의
성공 비결

20대 후반의 끓어오르는 에너지를 회사에 적응하기 위해 억누르며 보내고 싶지 않았던 스물일곱의 열혈 청년 윤반석. 2008년 가로수길에 비슷한 생각을 가진 주변인을 모아 데어즈(Darez)를 차렸다. 게임 회사를 다니다 합류한 강정구, 졸업도 하지 않은 채 스카우트된 현소민이 바로 데어즈의 창립 멤버. 대학교 선후배 사이인 이들은 '형', '아우' 하며 고민도, 쇼핑도, 소개팅 전략도 공유하는 '절친'이다. 아니 절친 이상의 친형제 같은 사이.

데어즈는 '~할 용기가 있다', '감히 ~하다'라는 뜻의 영어 단어 '데어(dare)'에 복수 어미 s를 z로 변형해 만든 이름. '누구도 감히 시도하지 못한 것을 우리가 하겠다(The act that no one DAREZ to)'가 이들의 모토다. 은행에서 돈을 빌릴 신용도, 따로 쟁여 둔 자본도 없었던 데어즈는 회사 밑천이 될 1억 원을 구하기 위해 사업 제안서를 들고 투자자를 찾아 다녔다. 몰스킨 같은 성경책을 만들겠다는 문구에 설득됐는지, 젊은 친구들의 열정을 높이 샀는지, 운이 좋게도 데어즈는 투자자를 유치했다. 그때 받은 투자금이 7,000만 원. 젊은 나이에 만질 수 없는 큰돈이 덥석 생기니 그 자체로 일단 일이 된 것마냥 신통방통했다고. 그러나 데어즈 간판을 내건 지 4개월 만에 통장 잔고에 400만 원이 찍혔다.

"당장 일을 시작하지 않아도 3~4개월 정도 회사를 운영할 수 있는 여유 자금이 꼭 있어야 합니다. 클라이언트의 결제 시스템이란 게 일반적으로 몇 달 걸리거든요. 하마터면 큰일 날 뻔했어요."

누가 일을 의뢰하는 게 아니라 제안서를 들고 적극적으로 클라이언트를 사냥 나서는 선 진행 프로젝트는 젊은 데어즈의 전략적 용기가 잘 드러난다. 횡단보도 노면 표시를 직선이 아니라 은연중에 보행 방향을 알려주는 꺾쇠로 바꾸자는 제안서를 가지고는 경기도청, 경찰청, 도로교통공단 등을 발바닥에 땀 나도록 뛰어다녔다. 반응은 좋았으나 여러 관계 부서가 얽혀 있어 안타깝게 현실화되지는 못했다.

"어느 회사든 조금이라도 아는 분이 있으면 계속 전화해 제안서를 넣었어요. 제안 영업이란 걸 모르고 계속 제안한 거죠. 바로 일이 진행되지는 않지만, 나중에 기회가 생기면 데어즈를 찾아 주셨어요."

확실한 인맥이 없던 데어즈는 능동적으로 클라이언트에게 구애 활동을 펼쳤다. 미용실 로고, 가발업체 책자, 작은 배너 등 닥치는 대로 일하기도 했다.

"디자인 잘하는 사람들이 모여 스튜디오를 차렸는데, 역설적이게도 하고 싶은 디자인 일을 하기 위해 더 많은 부수적인 일을 처리해야 합니다. 우리가 모험처럼 선뜻 회사 창업에 도전한 것은 아니에요. 100만 원 프로젝트에서 출발해 차근차근 회사 규모를 키우면서 운영을 배웠습니다. 우리가 가진 모든 것을 도박하듯 배팅한 적은 없습니다."

일 처리도 야무진데 서비스 마인드까지 강한 데어즈를 맛본 고객은 반드시 다시 찾아왔다. 현재 데어즈 직원은 20여 명. 뺑튀기하듯 어느 순간 갑자기 데어즈가 커진 게 아니다. 내실을 다지기 위해 한 계단도 널뛰지 않고 밟아왔다고 자부한다.

데어즈는 특이하게도 스스로를 '크리에이티브 랩'이라고 정의 내린다. 디자인 스튜디오나 디자인 전문 회사가 아니다. 디자인을 강조하지도 않는다. 디자인은 데어즈가 진행하는 업무의 일부다. 클라이언트에게

전략적인 솔루션을 크리에이티브하게 제공하기 때문에 '크리에이티브 랩'. 현재 진행하는 작업도 디자인 관련 업무가 30퍼센트 정도. 나머지는 모두 브랜드 전략, 미디어 관련 프로젝트다.

최종 결과물에 목숨 거는 디자이너가 많지만, 기술 발달에 따른 패러다임이 계속 바뀌는 미디어 쪽에서는 다음 이슈를 감지하는 예민한 촉이 중요하다. 일례로 증강현실이란 단어가 국내에 소개되기 전에 유튜브에서 우연히 관련 동영상을 본 데어즈는 이를 활용할 수 있다며 클라이언트를 설득했다. 결국 잡지 〈데이즈드 앤 컨퓨즈드〉와 버버리가 함께한 커버 작업, 2010 남아공 월드컵 때 나이키 특별 마케팅 등에 적용했다. 2012년에는 소개팅을 주선하는 친구 추천 소셜 네트워크 서비스 '팅팅팅' 앱을 개발하기도 했다. 디자인 분야에서 쌓아온 노하우를 바탕으로 웹 서비스나 모바일 서비스 시장에 뛰어든 것이다.

거침없는 행보를 보여주고 있는 데어즈의 목표는 연 매출 8,000억 원의 회사가 되는 것. 사옥도 짓고 싶다. 사람들은 농담인 줄 알고 웃지만 세 친구는 진지하다. 빠르게 변하는 세상에 반 발자국씩 앞서 반응하는 데어즈를 보면 허황된 목표 같지 않다.

"우리는 단순한
디자인 스튜디오가 아니다"

데어즈는 디자인 스튜디오, 디자인 에이전시 등으로
분류되길 거부한다.

데어즈는 미디어, 브랜딩 분야를 전문으로 다룬다. 일반적으로 디자인을 최종 결과물이자 하나의 도구로 인식하는 경향이 있다. 우리는 기획과 전략 등 총체적인 관점에서 제안하는데, 이를 디자인으로만 규정하기 어려웠다. 디자인을 어떻게 활용할지 전략이 더 중요하다. 명함 보면 '솔루션'을 제공한다는 의미에서 회사를 '크리에이티브 랩'으로 기재했다. 데어즈 내부적으로 마케팅, 비즈니스에 대한 연구를 많이 한다.

데어즈 설립 당시 평균 나이가 스물일곱이었다.
젊은 나이라 초반에 어려운 점이 많았을 듯하다.

자본금은 둘째치고 일이 없었다. 회사를 운영하기 위해 얼마를 벌어야 먹고살 수 있는지 감이 없었다. 번 돈을 어떻게 써야 할지도 몰랐다. 세금이 어떻게 산정되고 나가는지도 몰랐다. 모르는 것 천지였다. 일을 줄 인맥도 없었다. 버는 게 별로 없으니 더 알 수 없었다. 회사 차려놓고 인테리어 한다고 초기 자본금의 절반을 쏟아 부었다. 회사 운영의 흐름을 이해하는 데 초반에 시간이 조금 걸렸다.

자본금은 어떻게 조달했나?

모아놓은 돈도, 은행에서 빌릴 신용도 없었다. 패기 하나뿐이라 계획서 만드는 일밖에 할 줄 몰랐다. 사업 제안서를 들고 투자자를 수소문했다. 만나주려 하지 않는 분들을 어렵게 찾아갔다. 어느 부동산업자가 몰스킨 같은 성경책을 만들겠다는 사업 제안서를 3분 정도 훑더니 7,000만 원을 선뜻 투자해주셨다.

초반에 회사를 운영하는 데 필요한 금액으로 충분했나?

이래저래 빌려 1억 원 정도로 시작했다. 보증금 2,000만 원, 인테리어 비용 3,500만 원이 바로 나갔다. 회사는 3~4개월 정도 일하지 않아도 직원 월급과 운영비를 견딜 수 있는 여유 자본이 있어야 한다. 우리가 당장 일을 시작해도 클라이언트의 결제 시스템이란 게 일반적으로 최소 2~4개월 정도 걸린다. 이런 현금 흐름을 이해해야 한다.

위낙 친한 학교 선후배 사이다.
동업에 대한 부담감은 없었나?

윤반석은 결혼해서 독립했는데, 강정구는 윤반석 부모님 집에서 자취하고 있다. 정말 친형제 같은 사이라 회사만은 같이 하고 싶지 않았지만, 인간적 신뢰가 있다 보니 일을 같이 할 사람도 우리밖에 없었다. 동업자 사이에 의견 충돌이 있을 수 있다. 서로에 대한 존중이 없다면 아마 싸움으로 번질 것이다. 각자 분야를 존중해줘야 한다.

처음부터 알아서 고객이 찾아오진 않는다.
초반에 어떻게 버텼나?

학생 때부터 프리랜서로 일했다. 회사를 차린 다음 일일이 찾아가 "기회를 주세요."라고 말했다. 다행히 회사가 망하기 직전에 삼성전자 프로젝트를 했다. 우리가 할 수 없는 규모의 프로젝트였는데, 젊고 새롭고 독특한 디자인 스튜디오를 찾다가 운이 좋게도 데어즈가 걸렸다. 견적을 보내 달라는데 우리가 400만 원을 적었다.(웃음) 이런 규모의 일은 디자인 비용을 얼마나 받는지 감이 없었다. '0' 하나 빠진 거 아니냐고 하길래 솔직히 견적을 어떻게 보내야 할지 몰랐다고 고백했다. 한 달 동안 매일 클라이언트 컨펌 받으며 힘들게 일했다. 예산, 결제 흐름, 클라이언트 커뮤니케이션 등에 대해 많이 배웠다.

디자인 스튜디오는 디자이너 개인의 색깔을
내세우는 경우가 많은데 데어즈는 그렇지 않다.

록 밴드 부활에서 보컬 이승철이 빠져도 부활은 부활이다. 다 같이 모여 하나의 음악을 만든다. 각자의 역할이 있을 뿐이다. 회사 대표는 회사를 대신하는 사람이다. 사람들의 의견을 대신해서 이야기하는 전달자이지, 우두머리가 아니다. 창업자가 강조될수록 창업자가 부재할 때 회사가 휘청거리는 경우가 많다. 데어즈는 어느 한 디자이너로 대표되거나 유명해지는 회사가 되고 싶지 않다. 그렇기에 우리 프로젝트는 모두 데어즈라는 이름으로 나간다.

3년 만에 직원 수가 4~5배가 됐다.
회사 규모가 급격하게 커진 듯하다.

디자인만 잘하는 사람들이 모여 스튜디오를 차리면 항상 문제가 생긴

다. 하고 싶은 디자인을 하기 위해 더 많은 부수적인 일을 해야 한다. 젊은 나이라고 선뜻 회사 창립에 도전한 건 아니었다. 100만 원짜리 일부터 1,000만 원, 5,000만 원 일까지 회사 규모를 단계별로 키우면서 운영을 배웠다. 5년 전을 돌아보면 우리가 지금 그릇을 잘 키우고 있다는 생각이 든다. 망하기 직전까지 간 적도 없고 갑자기 확 커진 것도 아니고 순리대로 배운 것 같다. 우리가 가진 모든 걸 도박처럼 건 적은 결코 없다.

직원이 20여 명이다. 직원을 관리하기 위한 내부 규율이 있나?

직원 평균 나이가 27살이다. 서른세 살인 강정구가 제일 나이가 많다. 일단 열정이 많은 사람이 오기 때문에 회사 일을 자기 일이라고 생각하는 경향이 있다. 직원 개인에게 자유를 많이 주는 대신 성장에 대한 기대 또한 크다. 디자인뿐만 아니라 마케팅 전략, 실무, 문서 작업 등 종합적인 업무 능력을 살펴본다. 직원을 언제든 바꿀 수 있는 부속품이라고 생각하지 않는다. 일에 따른 책임도 크고 그만큼 보상도 많이 해준다. 일을 잘하면 보너스를 1,500만 원씩 받기도 한다. 직원에게 성취감을 주기 위해 노력한다. 내부적으로 디자이너가 아니라 매니저라는 호칭을 사용한다.

회사 자체적으로 작은 행사가 많은 것 같다.

머그잔이나 명함 같은 소품을 이용한 사내 디자인 공모전을 자주 한다. '10분 디자인'이라 부르는데, 10분 동안 회사 전체 업무를 잠깐 멈추고 백화점 상품권을 내걸고 진행한다. 직원끼리 만든 독서 모임에는 책을 지원한다.

클라이언트를 상대하는 나름의 비법이 있나?

문서 작업에 신경을 많이 쓴다. 겉으로 드러나는 것에 한계가 있기 때문에 체계적인 전문성을 갖추면서 커뮤니케이션 하려고 노력한다. 예전에는 어린 크리에이티브 집단이라는 것에서부터 오는 클라이언트의 기대가 있었다. 지금은 전문 집단이라는 걸 보여주려 한다.

디자이너가 회사를 운영할 때
보통 재무 관련 업무를 가장 힘들어한다.

처음에는 돈이 어떤 용도로 얼마큼씩 나가는지 몰랐다. 확인하고 싶어 자동 이체를 하지 않고 지로 용지를 들고 은행에 가서 납입했다. 하루에 은행을 서너 번씩 다녔다. 회사 운영은 자산 관리와 다르다. 실수하면 안 된다. 체계적이고 건설적으로 재무 관리를 해야 한다. 기본적으로 금융뿐만 아니라 경제에 대한 인식과 지식이 굉장히 중요하다. 일부러 공부도 해야 한다. 세금 외에 보험, 인턴 지원 제도 등에 대해 많이 알아 본다. 5,000만 원짜리 프로젝트를 열심히 해도 살림을 잘 하지 않으면 세금으로 3,000만 원이 나간다. 탈세가 아니라 절세에 대해 신경을 많이 쓰는 편이다.

데어즈는 앞으로 어떤 회사가 되고 싶나?

새로운 패러다임을 보여주는 회사가 되고 싶다. 부티크 호텔, 오피스텔은 원래 있던 영역이 아니다. 새로운 카테고리를 만든 것이다. 데어즈는 컨설팅업체, 디자인 에이전시, 디자인 스튜디오가 아니다. 데어즈도 기존에 없던 영역을 개척하고 싶다.

1 데어즈를 이끄는 세 사람. 왼쪽부터 강정구, 현소민, 윤반석.
2 데어즈의 철학이 드러나는 문구가 스튜디오 이곳저곳에 적혀 있다.
'서프라이즈 미 서프라이즈 유'도 그중 하나.

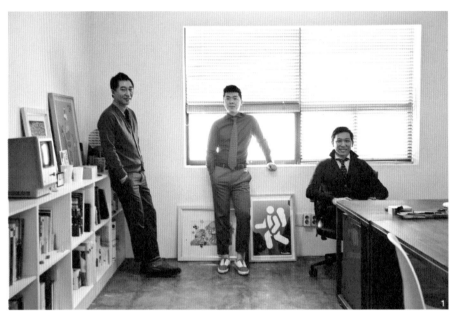

3-4 데어즈 대표실 내부 모습. 아기자기한 소품으로 찬찬히 보는 재미가 있다. 'D'를 활용한 소품이 많다.

1 젊은 직원이 많아서 그런지 스튜디오 구석구석이 유독 아기자기하다. 창가에 화분을 키우는 직원도 많았다.
2 자료실과 회의실.

3 데어즈 입구. 전체적으로 흑백으로 깔끔하게 공간을 마감했다. '메이크 어 그레이트'라고 적힌 문구에서 데어즈의 지향점을 엿볼 수 있다.

works 1 삼성 디자인 스토리. 매년 베를린에서 열리는 세계 가전 전시회인 **IFA**. 이곳에서 열린
삼성의 디자인 스토리 발표회의 공간, 아이덴티티, 그래픽 등 전반적인 디자인을 진행했다.

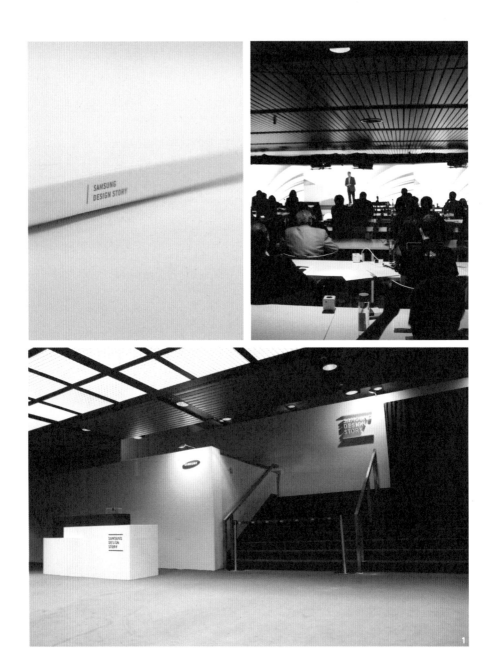

2 삼성의 하이엔드 TV인 S9의 스토리북. 제품을 만든 과정과 제품의 가치에 대해 화보집처럼 풀었다.

1 삼성의 고급 노트북인 시리즈 9의 비주얼 콘셉트 가이드. 단순히 전자제품으로 기능하는 노트북이 아니라 패션 아이템으로 제안했다.

1

2 삼성 스마트 카메라 아이덴티티. 와이파이 기능을 탑재한 스마트 카메라로 실시간으로 사진을 공유할 수 있다.
이를 다채로운 컬러의 렌즈 아이덴티티로 표현했다.

1 벽과 천장 등 3면을 스크린으로 활용하는 신기술 '스크린 X'. 이를 적용한 CGV의 스크린 X 웹사이트 디자인이다. 사각형의 벽을 벗어나 공간에 대한 확장을 보여주는 스크린 X처럼 네모에서 탈피한 디자인을 보여주려 했다.

1

2 이마트에서 출시한 드럭 스토어 브랜드 분스(Boons) 의 온라인 채널 구축 작업. 브랜드의 시각 요소를 활용해 모든 디지털 기기에 대응할 수 있게 만들었다.

3 오프라인에서 만날 수 있는 잡지 〈퍼스트룩〉의 디지털 버전. 잡지에 나오는 상품을 바로 쇼핑몰과 연결했다. '이미지 소비'라는 콘셉트로 소비자가 이미지만 보고 바로 구매할 수 있게 한 기획이 돋보인다.

1 대전에 있는 부티크 호텔 락키(Lacky)의 아이덴티티. 고급스러운 느낌을 주고자 갈색과 무채색을 바탕으로 디자인했다. 사각형을 강조해 모던한 디자인을 보여준다.

1

2 서울경제신문이 주관하는 국제 회의 서울포럼의 아이덴티티. 사회, 경제, 문화 등 다방면의 분야에 대한 토론이 이뤄지는 포럼이다. 이를 '무빙 플랫폼'이라는 콘셉트로 꼭지점이 계속 변하는 아이덴티티로 표현했다. 분야에 따라 대화의 장이 달라지는 걸 나타낸다.

스튜디오 정보

주소 서울시 강남구 신사동 561-16 4층

홈페이지 www.darez.kr

전화번호 02-541-7242

한 달 유지비 내역서

월세 700만 원

관리비 50만 원

수도·전기·가스비 50만 원

관리비 50만 원

사업계획서

스튜디오 면적 100평

오픈 날짜 2009년 1월

준비 기간 약 한 달

직원 수 20명(인턴 제외)

자금 조달 방법 지인 및 창업자 자본

보증금 1억

인테리어 비용 2,000만 원

(기존의 인테리어를 쌀짝 손봄)

☺

스튜디오의 점심과 야식은

어떻게 해결하나?

식사 시간은 칼같이 지킨다. 가로수길
사무실 주변에 워낙 트렌디하고 감각적인
핫플레이스가 많지만 매일 먹기에는 힘든
메뉴들. 피자, 파스타, 돈가스, 자장면,
백반 등 국적 불문하고 다양한 음식을
즐기지만 일단 밥이 되는 걸 선호한다.
일본식 가정식을 선보이는 네꼬맘마도
자주 가는 음식점. 한 그릇에 만 원을
넘지 않아 부담이 적다.

☼

스튜디오의 하루

10시 출근

11시 오전 회의 및 하루 일과 체크

12시 팀원들과 점심식사

14시 진행중인 프로젝트 및 프로덕트 리뷰

16시 클라이언트 및 제휴 업체 미팅

18시 저녁 식사 전 하루 일과 체크 및 리뷰

19시 저녁 식사

21시 팀원들과 스타크래프트

22시 회의 및 작업

24시 퇴근

프로파간다

www.propa-ganda.co.kr

최지웅, 박동우 두 디자이너가 2008년에 설립한 영화, 공연, 콘서트 등 엔터테인먼트 관련 시각 이미지를 전문으로 다루는 디자인 스튜디오다. 〈비몽〉, 〈워낭소리〉, 〈지슬〉, 〈두 개의 문〉, 〈은교〉, 〈피에타〉, 〈신세계〉 등 다양한 영화 포스터 작업을 했다. 배우 얼굴로 기억되는 게 아닌, 대안적인 영화 포스터를 보여주려고 365일 고민 중이다. 100년 후에도 누군가의 서랍장 속에 남아 있는 영화 포스터를 만드는 게 꿈이다.

거리를 홀리는
얼터너티브 포스터,
이 시대 스트리트 아티스트

초등학생 때부터 극장에서 영화 포스터를 몰래 뜯어 오곤 했다는 최지웅. 영화와 이미지에 사로잡힌 이 시네마 키드는 학창 시절 우연히 영화 잡지 〈스크린〉에서 영화 포스터 디자이너에 관한 특집 기사를 보고 영화 포스터 디자이너가 되기로 결심했다. 바라던 대로 미대에 진학했고, 고대한 대로 '꽃피는 봄이 오면(이하 꽃봄)'이란 영화 광고 비주얼 전문 스튜디오에 2003년 입사했다. 그곳에서 어쩌다 흘러온 박동우를 만났다. 영화 포스터 바닥에서 맨몸으로 뒹굴며 5년을 즐겁게 버텼다. 자신의 색을 내고 싶다는 욕심이 슬며시 고개를 들 때쯤 두 디자이너는 함께 독립했다.

2008년 3월 가로수길에 건물주와 같은 공간을 공유한다는 조건으로 보증금 1,000만 원에 월세 60만 원짜리 사무실을 얻었다. '이상한 동거' 때문에 당연히 주변 시세보다 저렴했다. 물론 가벽을 세워 서로의 생활권은 지켰다. 이곳이 바로 지난 5년간 200여 편의 영화 포스터를 줄기차게 생산한 프로파간다 스튜디오다. 영화뿐만 아니라 콘서트, 뮤지컬 등 엔터테인먼트 관련 시각 이미지를 전반적으로 다룬다.

얼터너티브 그래픽스. 프로파간다 로고타이프 밑에는 조그맣게 그렇게 적혀 있다. 배우 얼굴로 영화 포스터 전체를 메우는 식상한 이미지 대신 대안적인 이미지를 보여주겠다는 두 디자이너의 야심 찬 선언이

다. 프로파간다는 거대한 상업 영화보다 작은 독립 영화의 작업을 지향했고, 여전히 그러고자 노력한다. 프로파간다 스튜디오에는 영화 포스터, 영화 잡지, 대본 등이 작은 봉분을 이루며 이곳저곳 무질서하게 쌓여 있다. 광적으로 물건을 수집하는 괴짜 할아버지 집이나 오래된 어느 영사실의 창고 안에 들어선 듯한 착각을 불러 일으킨다. 두 디자이너의 책상을 제외한 공간 대다수가 영화 관련 인쇄물이다. 인터뷰하는 내내 전화벨이 울리고, 퀵이 도착한다. 두 디자이너는 빈틈없이 바쁘다. 마케터의 수정 요구와 독촉이 끊임없이 이어진다. 독립 6년차 디자인 스튜디오에는 피로한(?) 생기가 넘실댄다.

프로파간다의 첫 작업은 김기덕 감독의 〈비몽〉. 이나영과 오다기리 조의 초현실적인 외모를 신비롭게 풀어낸 〈비몽〉 포스터는 '희대의 낚시성 포스터'라는 찬사 아닌 찬사를 받았다. 아름답고 비밀스러운 사랑 이야기를 기대한 일반 관객을 제대로 홀린 이 포스터는 영화 주간지 〈필름 2.0〉이 선정한 '올해의 포스터'이기도 했다.

그라운드에 들어서자마자 홈런을 날린 프로파간다는 스스로 운이 좋았다고 평가한다. 독립 이후 재정적 어려움을 겪은 적이 없다. 회사가 유령처럼 사라져 돈을 떼인 적도 있고, 다음 주 금요일에 입금하겠다는 약속만 3년째 반복하는 클라이언트도 있지만, 일이 꼬리에 꼬리를 물고 찾아왔다. 하고 싶은 일이 있을 때는 적극적인 구애도 서슴지 않았다. 영국 밴드 트래비스 내한 공연 소식을 듣고 부리나케 주최 측을 찾아갔는데, 콘서트 포스터는 이미 나온 상태. 대신 그 다음 일정이었던 오아시스 콘서트의 포스터 디자인을 진행했다. 그때 공연 관계자와 맺은 인연이 지산밸리 록 페스티벌로 이어졌다. 여름을 상징하는 이 록 페스티벌의 첫 회부터 최근까지의 모든 공연 포스터는 프로파간다가 전담했다.

"인터넷과 길거리에서 쉽게 접할 수 있는 영화, 공연 포스터 디자인은 따로 영업을 뛰지 않아도 돼요. 파급력이 큰 영역이라 잘 만든 포스터

가 하나 뜨면 '누가 했대' 소문이 바로 퍼지거든요."

6년 동안 둘이서 오순도순 일하고 있는 최지웅과 박동우. 규모를 키우고 싶은 생각은 없는 걸까? 더구나 영화 포스터 디자인은 포스터 작업이 전부가 아니다. 대본 편집 디자인부터 영화 시사회 보도 자료, 편의점용 영화 예매권 이벤트, 심지어 극장 매점 직원이 입을 앞치마 디자인까지 한다. 전국 방방곡곡에 있는 극장의 외벽 상태에 따라 포스터 배너 크기를 조절해 70여 개의 이미지를 공장처럼 찍을 때도 있다. 영화 이미지가 들어가는 것이라면 아주 작은 부분까지 손대야 하는, 만만찮은 노동력을 요하는 작업이다.

"클라이언트의 요구에 즉각적으로 대처하고 반응해야 하다 보니 손이 빠른 사람이 필요합니다. 우리 성격도 급하고요. 직원을 가르칠 시간에 우리가 빨리 해치워 넘기는 게 낫다고 생각해요. 모든 걸 다 할 줄 아는 직원을 찾고 있는데 쉽지 않네요."

하지만 3명 이상 규모를 키울 생각은 여전히 없다. 단호하다.

"디자인 스튜디오의 규모가 커지면 스튜디오의 색깔을 잃습니다. 더 많은 돈을 벌기 위해 더 많은 일을 하고 싶지는 않습니다. 일 욕심은 많지만 돈 욕심은 없어요. 작은 규모를 유지하면서 우리의 디자인 품질을 지키고 싶습니다."

프로파간다의 생존법은 단순하고 명쾌하다. 관리자가 아니라 실무자로 남는 것. 이 원칙을 지키며 하고 싶은 일을 할 뿐이다.

"쉽게 버릴 수 없는
포스터를 만들고 싶다"

꽃봄에서 두 사람이 처음 만났다.
어떻게 영화 포스터 디자이너가 됐나?

최지웅은 어렸을 때부터 영화에 관심이 많았고, 대학 때부터 꽃봄에 가고 싶었다. 좋아하는 국내 영화 포스터를 모아서 보면 모두 꽃봄이 디자인한 작업이었다. 특히 군복무 시절 휴가 나와 부산국제영화제에서 본 〈박하사탕〉 포스터가 잊혀지지 않는다. 놀라움 그 자체였다. 취직을 준비하면서 자연스레 포트폴리오를 내고 취직했다. 박동우는 취미로 즐겨 보는 정도지 영화 마니아는 아니었다. 영화 포스터를 따로 만드는 회사가 있는 줄도 몰랐다. 당시 여자 친구가 재미있는 디자인 회사라고 해서 꽃봄에 취직하게 됐다. 막상 해보니 일도 흥미롭고 적성에 맞았다.

프로파간다로 두 사람이 독립하게 된 계기가 있다면?

꽃봄은 주로 큰 상업 영화를 많이 하는데, 우리가 관심 있는 일본 영화나 독립 영화 포스터를 만들고 싶었다. 디자인에 있어서 크레딧이 굉장히 중요한데, 우리 이름을 내걸고 해보고 싶은 욕심도 있었다. 언젠가 독립하면 같이 해보자고 얘기했는데, 진짜 그렇게 됐다.

디자인 스튜디오로 독립하고 좋았던 점이 있다면?

영화 포스터 디자인이 워낙 힘들고 바쁘게 돌아가다 보니 회사에 다니면서 제 시간에 퇴근한 적이 거의 없다. 며칠씩 철야도 밥 먹듯이 하고, 집에서 씻기만 하고 바로 나온 적도 허다했다. 그런 생활을 오래 하다 대낮에 거리를 활보하며 커피를 마시니 다른 세상 같더라. 일이 없어도 그 자체로 일단 좋았다.(웃음)

프로파간다라는 이름이 강렬하다.

최지웅이 학창 시절에 이미 지어놓은 이름이다. 어감과 발음이 무작정 좋았다. '프로파간다'의 뜻이 '대중을 세뇌시키려는 정치적 의도의 광고 선전물'인데, 우리가 하는 영화·공연 포스터 디자인 역시 대중을 홀리는 것이라 묘하게 어울린다고 생각했다. '우리 디자인으로 관객을 홀려보자'는 마음으로 프로파간다를 하게 됐다. 이 이름을 2007년 1월부터 개인적으로 사용했는데, 시각 문화 전문 잡지를 출판하는 프로파간다의 〈그래픽〉도 같은 시기에 나왔다. 이름이 똑같아 가끔 전화도 온다. 잡지사냐고.(웃음) 프로파간다 밑에 조그맣게 적은 '얼터너티브 그래픽스'는 폐간된 영화 잡지 〈키노〉의 슬로건 '얼터너티브 영화 키노'에서 따왔다.

가로수길에 정착한 이유가 있나?

우리가 자리잡은 2008년에 가로수길에는 카페 블룸앤구떼 하나만 있었다. 사진 스튜디오, 디자인 스튜디오가 곳곳에 숨어 있어 조용하고 예술적인 분위기가 물씬 났다. 이 동네의 그런 분위기가 좋았다. 최지웅은 집이 도보로 1분, 박동우는 버스 한 번만 타면 되는 거리라 출퇴근도 편하다. 건물주와 같은 공간을 사용하지만 점잖은 분이라 크

게 불편함을 느끼지 못한다. 대신 월세가 주변 시세에 비해 많이 저렴한 편이다. 큐리어스 소파, 플랫엠 등 주변에 같이 있던 디자인 스튜디오가 모두 한남동, 서촌 등으로 이사 갔지만 우리는 계속 이곳에 남아 '가로수길 통신원'을 자처하고 있다. 새로 생긴 가게가 있으면 꼭 가서 눈과 입으로 확인한다.

영화·공연 포스터가 다른 시각 디자인 분야와 다른 점이 있다면 무엇인가?

영화·공연 포스터는 모든 그래픽 디자인의 집합체다. 영화 제작사에서 던져주는 사진으로 우리가 디자인 작업을 하는 줄 아는 사람이 많은데 그렇지 않다. 예를 들어 영화 〈내 아내의 모든 것〉 포스터 작업을 위해서 배우 임수정이 어떤 헤어 스타일을 하고, 어떤 옷을 입고, 어떤 포즈로 어떤 무대에 앉아 있어야 하는지 우리가 시각적인 전체 기획을 한다. 포스터 촬영을 위한 스타일리스트, 사진가, 무대 제작자까지 우리가 준비해 일정을 잡는다. 이후 사진 후 보정도 하고, 기자 시사회 때 나가는 보도 자료 편집 디자인도 한다. 영화의 시각 이미지가 들어가는 모든 것을 진행한다고 생각하면 된다.

해외 영화 포스터는 사진 촬영을 할 수 없어 디자인 작업에 제약이 많을 것 같다.

해외 영화 포스터는 스틸 사진으로 진행하다 보니 더 재미날 때도 있고 더 힘들 때도 있다. 오히려 제약이 긍정적으로 작용할 때가 많은 편이다. 최근에 〈그랑블루〉, 〈레옹〉, 〈시네마천국〉 등을 재상영하며 유명한 영화 포스터를 다시 디자인할 기회가 있었다. 대중의 기억에 이미 강한 이미지로 남아 있는 영화 포스터를 프로파간다 방식으로 새롭

게 만드는 과정은 흥분되는 일이었다. 팬의 마음으로 내가 좋아하고 내가 소장하고 싶은 포스터를 만들었다.

한국 영화 포스터 디자인이 다른 나라와 다른 점이 있다면?

일본에서는 영화 포스터 촬영을 따로 하지 않는다. 스틸 사진을 사용해 자연스러운 걸 추구한다. 미국에서도 블록버스터 영화를 제외하고는 포스터 촬영을 거의 하지 않는다. 한국에서만 유난스럽게 영화 포스터 촬영을 강요하는 분위기다. 우리나라 영화 산업의 특징이다. 한국 영화가 해외로 수출되면 우리가 오리지널 포스터를 만든 격인데, 유럽은 그대로 사용하는 경우가 많지만 일본은 반드시 다시 만든다. 공들여 찍은 사진의 인공적인 느낌을 별로 좋아하지 않는 것 같다.

동업에 대한 부담감이나 어려운 점은 없나?

처음엔 주변에서 모두 말렸다. 아는 사람과는 분명 돈 문제로 싸울 거라고. 막상 해보니 돈 때문에 싸운 적은 없다. 우리가 싸우지 않는 이유가 일 욕심은 있지만 돈 욕심이 없어서다. 둘이 있다 보니 작업적인 한계는 분명 있다. 직원이 10명인 회사는 아이디어를 하나씩 제안해도 10개인데, 우리는 짜고 짜내도 둘이다.

적극적인 클라이언트 대처법이 있나?

꼭 하고 싶다고 끈질기게 떼쓴다. 프로파간다가 알려지기 전에는 떼를 써도 일을 주지 않았는데, 최근에는 많이 하는 편이다. 〈옥희의 영화〉도 우리가 하고 싶다고 먼저 얘기해서 하게 됐다. 부산국제영화제도 매년 빠지지 않고 가서 독립 영화를 많이 본다. 좋은 영화를 미리

찜하고 그 영화가 개봉할 즈음 우리가 포스터 디자인을 하고 싶다고 영화사에 연락한다. 〈지슬〉이 그렇게 진행한 경우다. 기다린다고 좋은 영화의 포스터 작업이 알아서 들어오는 건 아니다. 좋은 영화를 놓치고 싶지 않다면 잽싸게 움직여야 한다.

프로파간다의 디자인 아이덴티티가 있다고 생각하나?

우리 홈페이지 게시판에 누군가 '프로파간다 디자인도 패턴화됐네요' 라는 글을 남겼다. 인물을 작게 넣고, 여백이 많은 디자인을 선호하는 편이다. 좋게 말하면 프로파간다의 디자인 아이덴티티가 확실하게 잡힌 거고, 나쁘게 말하면 매일 똑같은 디자인을 보여준다는 뜻이다. 영화 사이트에 포스터 올라갈 때마다 수많은 댓글이 달린다. '악플'이 달릴 때도 있다. 축구 경기 볼 때 우리나라 국민들 모두 감독이 되어 이런저런 이야기하기를 좋아하는 것처럼, 영화 포스터 역시 그런 분야인 것 같다. 우리는 그런 의견에 크게 개의치 않는다.

직접 스튜디오 운영을 하면서 느끼는 어려운 점이 있다면?

자유롭게 하고 싶은 대로 할 수 있는 대신 도망갈 곳이 없다. 내일이 마감인데 아이디어가 안 떠오르면 정말 힘들다. 디자인 작업만으로 바빠 죽겠는데 세금 계산서 발행하고, 비교 견적서 쓰는 자질구레한 서류 작업 역시 '너무 싫다'. 낮에는 미팅 다니느라 시간 허비하고, 저녁에 들어와서 작업하는 것도 힘들다. 그러나 어쩔 수 없다고 생각한다. 우리가 해야 하는 일이다.

앞으로 어떤 디자인 스튜디오가 되고 싶나?

기억에 오래 남는 영화 포스터를 만드는 회사가 되고 싶다. 우리가 만든 영화 포스터나 팜플렛을 모으는 사람이 어딘가에 분명 있을 것이다. 쉽게 버릴 수 없는, 서랍 한 구석에 오랫동안 간직하는 영화 팜플렛을 만들고 싶다.

studio

1 왼쪽이 최지웅, 오른쪽이 박동우 대표.
2 영화 속 만물상에 온 듯한 착각이 드는 프로파간다의 스튜디오. 창문에도 온통 영화 포스터를 붙여 놨다.

1 직접 디자인한 대본집이 쌓인 책장 한쪽. 스튜디오 독립 이후 쉼 없이 달려온 프로파간다의 지난 세월이 느껴진다.

2 프로파간다 초기에 디자인한 일본 영화 팜플렛들.

3 오래된 물건과 잡지 광인 최지웅 대표가 모은 영화 잡지 〈스크린〉 과월호들. 1980년대를 대표하는 청춘 스타 브룩 쉴즈가 표지 모델로 나온 호.

4 정리되지 못하고 스튜디오 구석에 쌓여 있는 영화 포스터들. 못 버리는 물건이 많아 솔직히 쓰레기장 같단다. 좋게 말하면 창조적인 스튜디오 느낌이다. 책장의 필요성을 절감하고 있다고.

5 새벽에 극장에 가서 영화 포스터를 떼어오곤 했던 시네마키드 최지웅. 멀티플렉스가 들어서면서 극장에 걸려 있던 영화 포스터를 모아 놓은 오래된 액자 역시 방치됐다. 3년 동안 극장에 전화해 기어코 받아낸 액자가 바로 이것.

1 일본국제교류기금에서 진행한 구로사와 아키라 특별전의 포스터다. 구로사와 아키라의 이름을 힘 있는 분홍색 필체로 전면에 내세운 게 강렬하다.

1

2 대중에게 이미 강하게 인식된 영화의 포스터를 다시 만드는 건 프로파간다에게는 도전이자 즐거움이다. 최지웅이 '내 인생의 영화'로 뽑는 〈그랑블루〉를 진심에서 우러난 팬의 마음으로 디자인했다.
3 프로파간다 창립 5주년을 기념해 2013년에 만든 포스터. 〈시네마 천국〉을 프로파간다만의 스타일로 재해석했다.

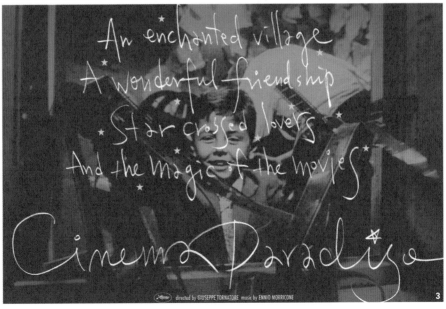

1 영화 〈지슬〉 포스터. 좋아하는 영화의 포스터를 직접 디자인하는 기쁨이 프로파간다에게는 가장 크다.
인물을 작게 넣고 여백을 많이 주는 프로파간다의 디자인 스타일이 잘 드러나는 작업.

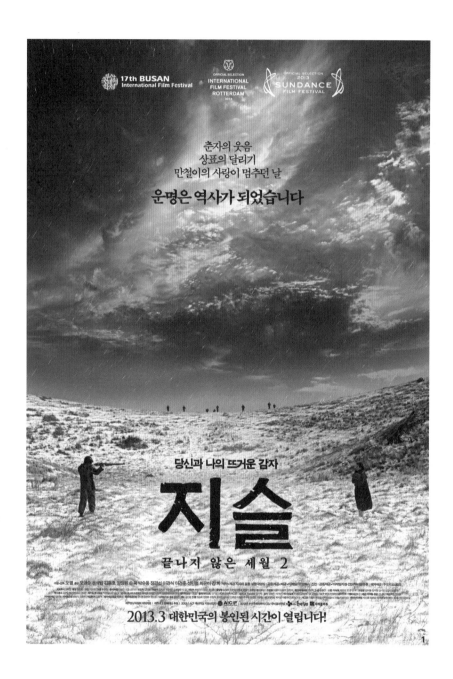

2 〈옥희의 영화〉 포스터. 촬영장에서 우연히 찍은 사진과 홍상수 감독이 직접 그린 일러스트레이션을 활용해한 여자와 두 남자의 얽히고설킨 이야기를 간접적으로 드러냈다.

3 촬영, 메이크업, 헤어 등 전체적인 디렉팅에 관여한 〈내 아내의 모든 것〉 포스터.

4 〈신세계〉 포스터. 세 배우의 얼굴을 중첩해 속고 속이는 서로의 관계를 암시했다.

5 〈비몽〉 포스터. 영화 주간지 〈필름 2.0〉이 선정한 '올해의 포스터'였다.

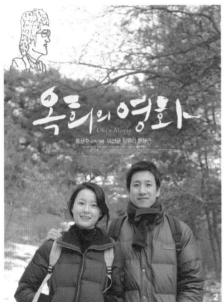

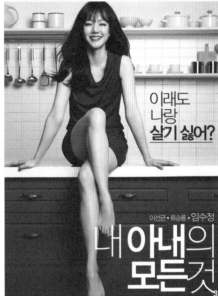

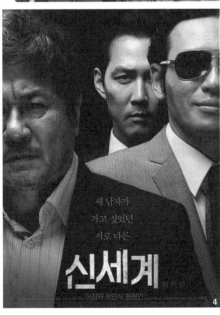

1 〈모비딕〉 포스터. 메인 카피에 맞게 스크랩한 신문 위에 거칠게 그어진 X자가 강렬하다.
2 〈두 개의 문〉 포스터. 2009년 벌어진 용산 참사의 진실을 추적하는 영화다. 무장한 경찰 특공대원의 가려진 얼굴, 단단한 로고타이프 등이 그날의 폭력성을 드러낸다.
3 〈노라노〉 포스터. 한국의 코코 샤넬이라 불린 의상 디자이너 노라노를 다룬 다큐멘터리 영화다. 'ㄴ'자를 반복하고 변주한 로고타이프로 신나게 달려온 노라노의 인생을 담았다.

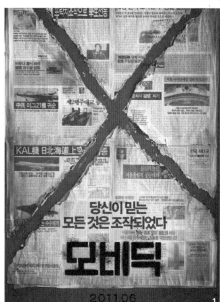

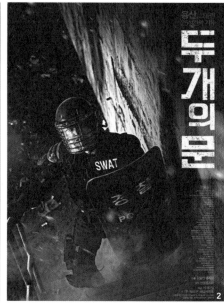

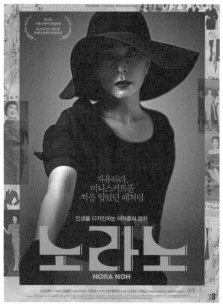

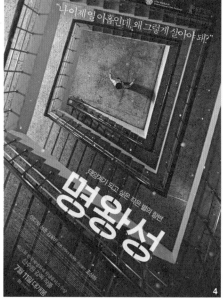

4 〈명왕성〉 포스터. 고등학생 친구들 사이의 갈등을 다루고 있는 영화를 끝없이 이어지는 계단 속에 갇힌,
고립된 인물이라는 서정적인 이미지로 표현했다.
5 〈하녀〉〈화녀〉〈충녀〉 등을 선보인 김기영 감독 특별전 포스터.

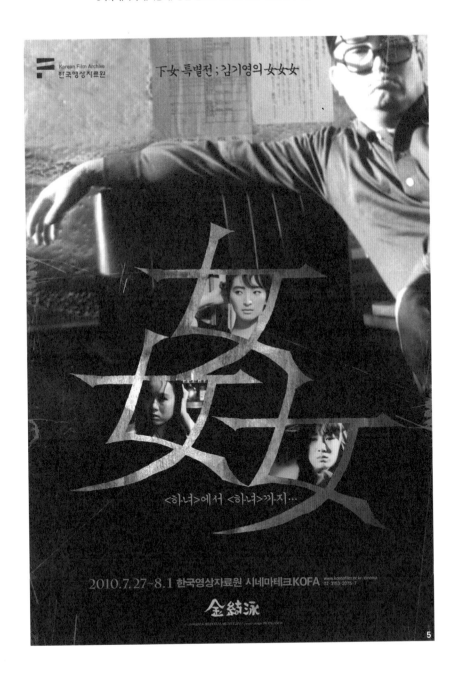

스튜디오 정보

주소 서울시 강남구 신사동 533-1 3층

홈페이지 www.propa-ganda.co.kr

전화번호 02-6403-6856

한 달 유지비 내역서

월세 90만 원

관리비 10여 만 원

전기세 5만 원

겨울 난방비 20만 원

기타 책상, 프린터, 컴퓨터,
냉장고 등 비품 대부분을
가족과 지인들이 선물해줬다.
초반에 어도비 프로그램을
몰래 쓰다 걸려 정품 프로그램
사는 비용이 들었다.

사업계획서

스튜디오 면적 20평

오픈 날짜 2008년 3월 2일

준비 기간 2개월

직원 수 2명

자금 조달 방법 저축해 놓은
종잣돈

보증금 1,000만 원

☺

스튜디오의 점심과 야식은

어떻게 해결하나?

대체로 자유로운 분위기에서 작업하지만,
12시 땡 하면 점심 먹는 것만은 칼같이
지킨다. '핫 플레이스'로 통하는 카페와
식당이 수두룩한 가로수길에서 6년째
단골로 가는 백반 집이 하나 있다.
바로 서울모드패션학원 근처의 '우리식당'.
메뉴 고를 필요 없이 매일 차려주는 대로
먹는다. 식후 커피 한 잔도 빠지지 않는
코스.

◯

스튜디오의 하루

작업, 미팅, 촬영의 반복.
가끔 인쇄소 감리.
출근은 11시까지 꼭 하고, 퇴근은 대중 없다.

스트라이크 커뮤니케이션즈

www.strike-design.com

안그라픽스와 바이널에서 탄탄한 실무 경력을 쌓은 그래픽 디자이너 김장우가 2008년 만든 디자인 스튜디오 스트라이크 커뮤니케이션즈. 이미지보다 텍스트에서 출발한 편집 디자인을 보여주는, 자신들의 원칙에 맞다면 피하지 않고 정면 승부하는 자긍심 높은 디자인 스튜디오다.

design

1

돌직구 정면 승부
소신 있는 에이스의 승리 공식

김장우 대표가 운영하는 '스트라이크 커뮤니케이션즈(이하 스트라이크)'는
단출한 형태를 유지하며 정도를 걷는 몇 안 되는 스튜디오 중 하나다.
지난 7년 동안 대여섯 명 미만의 인원으로 스튜디오를 꾸려온 것만 봐
도 그렇다.

"새로운 사업을 고려했다면 당연히 인원을 충원했을 거예요. 사람이
늘어나면 스튜디오 유지를 위해 우리가 원하지 않는 업무도 할 수밖
에 없고요. 규모 키우는 것을 무조건 반대하는 건 아니지만, 스트라
이크가 추구하는 방향과 다른 프로젝트는 가능한 하고 싶지 않아요."
클라이언트 관련 일이 수입의 대부분인 그래픽 디자이너가 이런 마인
드를 갖는 것은 자신만의 소신이 확고하지 않다면 쉬운 일이 아니다.
안그라픽스와 바이널에서 실무 경험을 쌓은 김장우 대표가 지인의 사
무실에 파티션 하나 치고 1인 스튜디오를 차린 건 2006년의 일이다.
책상과 책꽂이 넣을 공간이 전부였던 그곳을 벗어나 이태원 경리단길
에 자리잡은 건 2008년. '우리 공간이 바로 여기야!'라고 말할 수 있도
록 무조건 1층 공간을 찾다가 발견한 곳이다. 지금이야 가장 주목 받
는 상권으로 떠올랐지만, 당시는 경리단길에 스튜디오를 오픈한다고
하면 다들 생소하게 느끼던 때였다.

"어렸을 때 아버지와 이 길을 지나던 기억이 있었어요. 이 곳을 보자마

자 그때의 기억이 떠오르면서 자연스럽게 마음이 가더라고요. 이곳이 곧 뜨겠다는 계산 같은 건 없었어요."

디자이너에게 논리적으로 설명되지 않는 '감'은 무엇보다 중요한 요소가 아닐까. 5년이 지난 지금도 스트라이크는 경리단길 터줏대감으로 자리하고 있다. 장소 확정과 함께 디자인 스튜디오이자 지인들의 사랑방 역할까지 하는 스트라이크의 본격적인 준비가 완료되었다.

김장우 대표는 자신이 영업에는 영 재능이 없다고 생각했다. 대신 아무리 하찮은 작업이라도 정성을 다하는 것이 그만의 전략. 스트라이크의 진정성이 느껴지는 디자인으로 승부한다면 다른 이들의 긍정적인 반응을 얻을 거라는 믿음이 있었다. 부수적인 이야기로 이슈가 되기보다 주어진 일에 완벽함을 추구하는 스트라이크의 작업 스타일이 소문나면서 경기도가 주최한 '세계평화축전' 아트디렉터 제의가 들어왔다.

수익성이 높은 일은 아니었지만 스트라이크를 알릴 수 있는 절호의 기회였다. '세계평화축전'의 엠블럼, 홍보 인쇄물뿐만 아니라 공간 디자인에 걸친 전반적인 디자인 계획을 총괄하면서 디자인계의 주목을 받기 시작했다. '세계평화축전' 주최측은 디자이너의 노고를 인정해 그에게 감사패까지 전달했다. 이후 현대카드, CJ문화재단, 유니세프, 국립현대미술관 같은 큰 규모의 프로젝트부터 노영심, 이한철 등의 음악 앨범 작업까지 선보이고 있다.

디자인 스튜디오가 겪는 가장 큰 고충은 고객과의 관계다. 클라이언트를 대하는 김장우 대표의 방식은 꼿꼿하다. 단순히 디자인 납품만 요하는 일이라면 정중하게 거절하는 것이 그의 원칙이다.

"클라이언트에게 무조건 끌려가면 서로에게 좋지 않은 결과가 나오더라고요. 납득할 수 없는 디렉션을 받으면 디자이너의 작업 의욕마저 사라집니다. 그런 일은 애초에 만들지 않으려 합니다. 저희의 의견을 배제한 채 고객이 원하는 대로 수정한 결과물로 스트라이크에 대한

인상이 결정되는 것을 원치 않습니다."

이런 소신을 갖고 있기에 거절할 때의 그의 태도는 분명하다. '아니오'라고 말하는 순간엔 어색할지언정 지속적인 관점에서 서로에게 신뢰를 주는 게 더 중요하기 때문이다. 소심한 성격이라 거절하고도 마음 고생이 심한 편인데, 이후에도 계속 찾아주는 고객을 보고 용기를 얻었다. 요령 피우지 않고, 잔머리 굴리지 않고, 그저 직구로 승부하겠다는 디자인 스튜디오 스트라이크. 홀로 일할 때도 생활 패턴이 흐트러질까 '해야 할 일' 리스트를 매일 만들었다는 김장우 대표에겐 디자이너로 살아간다는 그 성취감 자체가 의미 있는 것 같다. '스트라이크'라는 스튜디오 이름과 어울리는 행보가 아닐 수 없다.

"우리의 목표는
정확한 치료다"

맨 처음 차린 스튜디오가 궁금하다.

아는 분 사무실에 파티션 하나 세운 2평짜리 공간이었다. 책상과 책
꽂이를 들여 놓으니 사람 한 명 누울 자리가 겨우 나올 정도로 협소
했다. 지인에게 신세를 지던 공간이라 보증금 없이 월세로 50만 원 나
간 게 당시 스튜디오 유지비의 전부였다. 그렇게 몇 년 지내다 지금의
경리단길에 스튜디오를 만들었다.

독립한 이후 작업 방식에 변화가 있었나?

그때나 지금이나 똑같다. '제목을 세로로 쓸까.', '사진을 이쪽으로 옮
길까.' 같은 생각이 문득 떠오르면 자다가도 벌떡 일어나 새벽에 출근
한다. 힘겨운 고민을 겪어야만 매번 작업이 진행된다. 그럼에도 우리가
제시한 시안이 근사한 결과물로 나오면 일종의 성취감이 생긴다. 다음
프로젝트를 밀고 나갈 수 있는 원동력이기도 하다.

창립 초기 클라이언트를 확보한 나름의 비법이 있었나?

아무리 하찮고 작은 일이라도 노력만 하면 우리의 디자인을 인정해주

리라고 믿었다. 스튜디오 창업 초기 현수막 제작을 의뢰 받은 적이 있는데, 클라이언트가 크게 놀라며 칭찬해준 일은 지금도 잊기 힘들다. 영업에 자신 없는 내가 할 수 있는 유일한 비법이라면 최선을 다하는 것뿐이다. 고객이 한번 인연을 맺으면 스트라이크와 꾸준히 관계를 이어가는 이유다.

창업 초기에 힘들었던 점이 있다면?

자신 있는데 왜 고객들은 일을 주지 않을까, 심각하게 고민한 적이 있다.(웃음) 지금 생각해보면 나만의 자신감이었다. 비즈니스 시스템이 미처 갖춰져 있지 않은 상태여서 더욱 그랬던 것 같다. 지금 역시 100퍼센트 완벽한 시스템을 구축한 건 아니지만 일을 진행하는 데 특별한 문제는 없다. 지금까지 차곡차곡 노하우를 쌓았기 때문이다.

스튜디오를 운영하면서 생긴 나름의 노하우가 있다면?

디자이너는 디자인 프로세스만 신경 쓰지만, 디자인 스튜디오 대표가 되면 다양한 커뮤니케이션 프로세스도 챙겨야 한다. 고객에게 최종 결과물만 보여주는 게 아니라 적당한 시점에 프리뷰 같은 것도 해야 한다. 아이디어를 꽉 쥐고 있다가 마지막에 '짠' 하고 놀라게 하려는 속셈이라면 문제가 생길 수 있다. 하지만 '앞으로 이런 부분을 보완할 예정'이라는 식으로 지속적인 이미지 컨설팅을 해주면 서로 다른 걸 꿈꾸는 사태는 생기지 않는다. 고객을 상대할 때 또 하나 중요한 점은 거절은 제대로 해야 한다는 것. 메인 작업 외에 덤으로 일을 해달라고 하면 별도로 다시 의뢰하라는 고지도 확실히 한다. 단지 고객과의 좋은 관계를 유지하고자 하면 일이 끝도 없이 늘어난다.

일을 거절하는 것도 어려운 일이다.

클라이언트가 기분이 상하지 않도록 잘 설득한다. 앞뒤 생각하지 않고 일을 받았다가 고객에게 실망감을 주는 것보다 솔직히 얘기하는 편이 낫다. 결국 최종 결과물은 디자이너의 책임이기 때문이다.

스트라이크만의 프레젠테이션 전략이 있는가?

디자인은 기본이다. 첫 프레젠테이션을 할 때 결과만 보여주기보다 왜 이런 결과가 나올 수밖에 없었는지 그 과정을 보여준다. 디자이너는 클라이언트의 문제를 의사처럼 고쳐주는 사람이다.

사업에는 항상 변수가 있다.

스튜디오를 운영하면서 예상하지 못했던 일이 있었나?

경리단길로 스튜디오 옮길 때 주변에서 기획자와 카피라이터를 소개받았다. 나와 또 다른 디자이너까지 총 4명으로 팀을 꾸려 사업을 확장한 것이다. 반 년이 지나니 그 두 명이 그만두겠다고 하더라. 그러면서 회사도 접어야 한다는 식으로 분위기를 유도했다. 어이가 없고 실망스러웠지만 스튜디오는 지켰다. 그 뒤 욕심 부리지 말고 내가 할 수 있는 일만 하자고 결심했다.

스트라이크만의 디자인 특징은 무엇인가?

'스트라이크'라는 이름처럼 디자인을 직선적으로 접근하는 편이다. 표현적인 이미지를 사용하기보다 텍스트 자체에서 개념적인 해답을 찾는 게 스트라이크의 특징이다. 물론 이렇게 하는 스튜디오가 이미 많겠지만 7년 동안 이 원칙을 고수하려고 노력했다.

텍스트에서 해답을 찾는 디자인이란 무엇인가?

스트라이크는 사진이나 일러스트레이션을 이용하여 디자인하는 회사가 아니다. 이미지가 아니라 글에서 디자인이 출발한다. 개념적인 접근으로 솔직한 해답을 보여주고 싶다. 고객과 스트라이크의 개성을 동시에 살린, 콘텐츠에 적합한 디자인을 추구한다.

스트라이크는 디자인 스튜디오와 디자인 전문 회사 중 어느 쪽에 가깝다고 생각하나?

자유롭고 편한 분위기는 스튜디오에 가깝다. 하지만 우리는 철저히 디자인 전문 회사를 지향한다. 직원들이 회사의 비전을 보고 따라와 주었으면 좋겠다. 이를 위해서 스튜디오의 구조와 시스템이 잘 만들어져야 한다. 그래야 조직을 꾸려갈 명분이 생긴다.

기본적으로 정한 스튜디오의 규칙이 있다면?

출근 시간은 10시, 퇴근 시간은 7시다. 가급적이면 야근은 지양한다. 일이 많으면 차라리 일찍 나오는 걸 선호한다. 직원과 같이 밥 먹는 걸 좋아해서 식대는 전액 회사에서 제공한다. 대기업과 비교해 복지 차이가 나는 건 어쩔 수 없지만, 스트라이크에서만 느껴지는 나름의 환경을 만들어주고 싶다. 공연이나 영화 관람도 같이 하고, 데이즈 같이 친한 디자인 스튜디오와 함께 체육대회를 하기도 한다.

카페와 스튜디오를 동시에 운영하는 게 쉽지 않을 것 같다.

스튜디오 공간 한쪽에 작은 카페를 차렸다. 커피가 있는 공간에서 디자인 이야기가 발생하면 좋겠다고 오랫동안 막연히 바랐다. 하지만

이내 카페 문을 닫아야만 했다. 카페를 찾는 손님에게 감동을 주려면 신경 쓸 부분이 많은데, 그럴 만한 여력이 없었다. 디자인 일과 카페 운영까지, 두 마리 토끼를 잡는 건 현실적으로 불가능했다. 비록 카페는 그만두었지만, 이걸 하지 않았다면 후회했을 거다.

포토폴리오는 어떻게 보여주나?

인쇄물이 많은 편인데, 몇 개의 결과물을 직접 보여준다. 이외 이력서와 회사 소개서도 따로 마련해두었다. 우리의 방향, 대표작 등을 A4 네 장 정도로 출력해서 첫 미팅 때 고객에게 전달한다.

스튜디오 창업을 준비하는 디자이너에게 해주고 싶은 말이 있다면?

경험하지 않으면 모를 수밖에 없는 게 너무 많다. 개인적인 바람이라면 순수하고 체계적으로 접근하면 좋겠다. 내가 이 회사를 만든 목적이 무엇인지 회사의 방향성에 대한 명제가 확실해야 한다. '우리 회사는 이런 회사다'. 분명한 명제를 정해놓고 이걸 중심으로 시작하길 바란다.

그렇다면 스트라이크의 방향성을 한마디로 압축한다면?

정확한(스트라이크) 치료(커뮤니케이션)!

1 '카페 투'를 함께 운영했던 스트라이크 커뮤니케이션즈. 아쉽게도 2011년 5월 말 카페는 문을 닫았다. 스트라이크의 공간 디자인은 플랫엠이 진행했다. 원래 주차장이었던 공간을 개·보수했는데, 이를 디자인 모티브로 활용한 점이 눈에 띈다. 왼쪽부터 김주환, 김장우.

1

2 왼쪽부터 최은혜, 하세린, 김장우, 김주환.
3 복층 구조로 된 스트라이크 공간. 아래층은 카페로, 위층은 스튜디오로 사용했다.

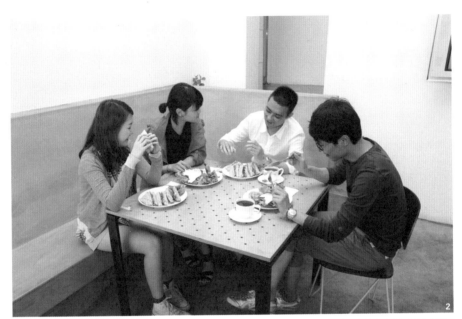

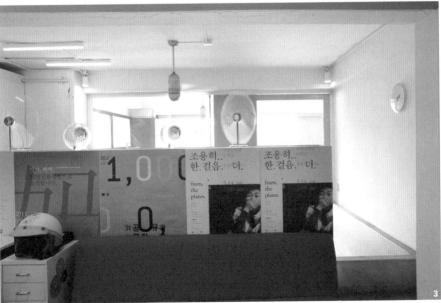

노영심의 정기 피아노 연주회 '오월의 피아노' 팸플릿. 잔잔한 선율이 특징인 노영심의 음악에서 '조용히'라는 단어를 끄집어냈다. 접어놓으면 글자의 일부만 보이지만 펼치면 포스터로 변신하면서 공연에 대한 내용을 확인할 수 있다.

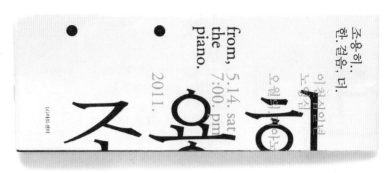

조용히..
한. 걸음,

이천십일년
노영심.

오월의 더. 피아노

from,
the
piano.

5.14. sat

7:00. pm

2011

1 차세대융합기술연구원(AICT) 애뉴얼 리포트. 'AICT'라는 이니셜과 '2010'을 교차 배열한 점이 눈에 띈다. 딱딱한 과학 기술 관련 보고서도 스트라이크는 감각적으로 풀어낸다.

2 CJ문화재단이 주최한 뮤지컬 〈풍월주〉 팸플릿. 이미지 대신 타이포그래피만으로 구성한 점과 검은색과 은색으로 대비를 준 점이 눈에 띈다. 팸플릿을 책처럼 한 장씩 넘길 수 있게 만들었다.

1 2009 월드비전 사업 보고서. 월드비전 후원자에게 보내는 사업 보고서다. 자칫 지루해질 수 있는 재정 내역이나 사업 내역을 보는 재미가 있도록 구성했다.

2 모자와 신발 특별전 포스터, 초대장.
3 노영심, 눈의 송가 앨범 자켓.

스튜디오 정보

주소 서울시 용산구 이태원동 229-16 1층

홈페이지 www.strike-design.com

전화번호 02-749-0769

한 달 유지비 내역서

월세 125만 원

수도·전기·가스비 25만 원

사업계획서

스튜디오 면적 15평

오픈 날짜 2006년 5월

준비 기간 1개월

자금 조달 방법 임대료 외에 별다른 자본금이 없었다. 2008년 법인으로 변경하면서 5,000만 원의 운영비는 확보해둔 상태.

보증금 1,000만 원

인테리어 비용 3,000만 원(카페 포함)

그 외 소품 구입 비용 1,000만 원 (커피 기계가 단단히 한몫 차지함)

☺

스튜디오의 점심과 야식은
어떻게 해결하나?

사무 공간과 카페가 한 공간에 있다 보니 마감이
급박한 경우엔 카페에서 판매하는 샌드위치나
브런치 세트로 점심을 해결했다. 되도록 야근은
안 하는 것이 원칙이라 따로 야식이랄 게 없다.
각성 효과가 있는 아메리카노처럼 가벼운
음료로도 충분하다. 식사 비용은 거의 회사가
지불한다.

○

스튜디오의 하루

10시 출근

10시 30분 커피를 마시며 회의

12시 30분 점심 식사

14시~19시 미팅과 디자인 작업

19시 전체 일정을 보고 퇴근 여부 결정

*주 5일제가 원칙이다. 피치 못할 사정이
아닌 이상 야근과 주말 근무를 지양한다.

룩북 스튜디오

lookbook

〈키키〉, 〈에꼴〉, 〈위드〉, 〈나일론〉, 〈마리끌레르〉 등 잡지 편집 디자인 분야에서 10년 넘게 일해 온 편집 디자이너 김민정이 2013년 오픈한 편집 디자인 전문 스튜디오. 현재 더북 컴퍼니의 매거진 〈뷰티쁠〉과 태평양의 〈향장〉 잡지의 편집 디자인을 고정적으로 하고 있다. 책 《좀 더 가까이》, 《이렇게 맛있고 멋진 채식이라면》, 《살고 싶은 집 단독주택》 등 단행본 편집 디자인과 태평양, 커스텀멜로우, LG생활건강 등 각종 패션&뷰티 브랜드의 인쇄 제작물을 만들고 있다.

욕심 없는 디자이너가 만든
탐나는 스튜디오

애초부터 일을 벌일 마음은 없었다. 룩북 스튜디오 김민정 실장 역시 회사 생활과 업무에 익숙해져 있었고, 딱히 그만둘 생각도, 필요도 없었다. 하지만 아이가 생기면서 효율적으로 시간을 활용해야 하는 현실과 직면했다. 중앙 M&B와 서울문화사 등 출판사 인하우스 잡지 편집 디자이너로 근무했던 그녀는 '디자인 소'를 운영하는 김형도 대표와 함께 〈나일론 코리아〉 창간 멤버로 활동하다 2011년 출산과 육아를 위해 프리랜서로 활동하기 시작했다.

"결혼을 하고도 크게 달라진 점은 없었어요. 하지만 아이가 생기니 생활 패턴이 180도 달라지더라고요. 아무래도 회사를 다니는 게 무리겠구나 싶었어요. 집에서 프리랜서로 일하다가 몇 차례 작업실 형태로 만든 적은 있었는데, 제대로 스튜디오를 오픈하게 된 거죠."

일과 일상이 분리가 되지 않는 재택 근무는 오히려 시간을 효율적으로 사용하기가 쉽지 않았다. 친구들과 함께 집 근처 상가에 작은 공간을 꾸리기도 하고, 지인이 운영하는 서교동에 위치한 잡지사와 공간을 나눠 사용하기도 했지만 마찬가지였다. 그렇게 1년 남짓 프리랜서로 일하다, 2012년 잡지 〈마리끌레르〉의 시니어 디자이너로 입사하게 되었다. 아무래도 적을 두는 게 자신의 적성에 맞다고 생각해서였다. 하지만 이내 마감으로 인한 밤낮이 바뀐 생활이 계속되자, 육아에 쏟을 수

있는 시간이 턱없이 부족해지면서 다시 갈등이 시작되었다.

"마감이라는 게 제 의지대로 되는 일이 아니라서 가족들과 함께할 시간이 거의 없었어요. 이러려고 일을 다시 한 게 아닌데 싶더라고요. 입사 후 디렉터가 되고 나니 일이 점점 늘어나기 시작했어요. 사표를 내려고 하자 회사측에서 아웃소싱 개념으로 일을 하면 어떻겠냐고 제안하여 스튜디오 오픈을 결심하게 되었어요."

회사의 한쪽 공간이라도 내줄 테니 아예 독립하기보다는 자사의 다른 잡지 편집을 해보는 것이 어떠냐는 솔깃한 제안이었다. 창업 비용이 부담이던 그녀에게는 반가운 소식이 아닐 수 없었다. 그렇게 2013년 1월 매거진 〈뷰티쁠〉의 편집 디자인을 전적으로 맡게 되면서 자신만의 첫 공간을 만들었다.

막상 스튜디오를 오픈하니 할 일이 이만저만 많은 게 아니었다. 천성적으로 숫자에 약한 탓도 있지만, 세금계산서 발급 같은 회계 업무는 한 번도 해본 일이 아니니 서툴 수밖에 없었다. 하지만 모든 것을 완벽하게 하기보다 할 수 있는 일부터 하나하나 해나가니 저절로 정리가 되었다는 김민정 실장은 큰 욕심을 부리고 싶지 않다고 말한다. 모험과 도전을 두려워하는 그녀에게 일이 끊이지 않는 이유가 궁금했다.

"일을 하면서 일을 주는 사람들을 클라이언트라고 생각해본 적이 한 번도 없어요. 그만큼 제 일처럼 하고 있다는 의미이기도 해요. 그래서인지 한 번 인연이 닿은 사람들과는 오랫동안 같이 일하게 되는 것 같아요."

자기 일을 하면 피할 수 없는 경쟁 프레젠테이션이나 영업은 김민정 실장과는 거리가 먼 얘기다. 어쨌거나 비딩에 참여할 때는 어쩔 수 없이 들어가는 공력이 있기 마련. 그녀는 지금 하는 일을 진행하는 것만으로도 충분히 바쁘다며 손사래를 친다. 덕분에 아직까지 먼저 찾아가 일하고 싶다고 요청한 적은 한 번도 없다. 현재 호흡을 맞추는 클라이언트 대부분이 먼저 작업 제의를 해서 그 인연이 수년째 이어져오고

있다.

"아트디렉터는 정말로 매력적인 직업이에요. 포토그래퍼, 에디터, 일러스트레이터……, 이런 각자의 분야에서 활동하는 사람들의 작업물들이 최종적으로 디자이너의 손을 거쳐 완성되잖아요. 디자이너의 취향이나 개성에 따라 달라지는 결과물을 보면 책임감과 뿌듯함이 동시에 느껴져요."

각각의 프로젝트가 끝나면 직원들에게는 휴일이 주어진다. 한 달 기준으로 봤을 때 평균 일주일 연속 휴가가 주어지는 셈이다.

"할 수 있는 일만 하려고 해요. 무리하게 일을 하려면 과부하가 걸리고, 그러면 지치게 되어 있으니까요. 수익이 우선 순위가 되는 순간 일에만 모든 포커스가 맞춰질 수밖에 없잖아요."

어떤 사람은 일을 사업 확장의 연장선으로 본다. 하지만 김민정 실장은 오히려 원만한 가정 생활을 하기 위해 일을 벌인 특이한 케이스다. '금전적 이익'보다 '시간의 활용'을 해야 하는 상황 때문이었다. 어쩔 수 없는 선택이었던 스튜디오 독립이 이렇게 긍정적인 결과를 가져온 건 무모한 욕심을 부리기보다는 현재에 충실한 삶을 선택해서 가능한 일이었다.

"정상적인 일상 생활을 위해
스튜디오를 만들었다"

처음 창업할 때 자본금은 어떻게 준비했나?

창업을 하겠다고 마음 먹은 것이 아니었기 때문에 따로 목돈을 마련
해 두진 않았다. 갑자기 사무실을 얻어야 하는 상황이 되어 진행 중이
던 프로젝트 비용으로 받은 돈 모두 투자했다. 바로 필요한 돈은 은
행 대출을 받아 충당했다. 6개월 만에 모든 대출을 모두 갚고, 수익이
안정권에 들어섰다.

사무실을 얻는 데 필요한 조건은 무엇이었나?

매달 같이 일하는 잡지사와의 거리를 염두에 뒀다. 멀지 않아야 마감
이 효율적으로 이루어질 거라는 판단에서였다. 보증금은 1,000만 원
정도다. 공간이 작아 인테리어 자체는 비용이 많이 들지 않았으나, 책
상 및 의자, 캐비닛, 컴퓨터 구입 등에 1,000만 원 정도가 들어갔다.

스튜디오를 운영하면서 힘들었던 점은?

디자인 자체보다 회계 업무나 사무실 관리 같은 여타의 일들이 힘들
었다. 특히 목돈이 한꺼번에 나가는 게 심리적으로 부담이 컸다. 매달

월급 받는 일을 10년 넘게 계속해 왔으니 더 그런 듯했다. 불안감을 떨쳐 버리고자 초반에는 계획했던 것보다 일을 많이 했다. 지금은 어느 정도 계획대로 정리되는 중이다.

일을 할 때의 기준이 있다면?

절대적으로 일에 과부하가 걸리는 건 금물이다. 생활 패턴을 정상적으로 가져가기 위해 스튜디오를 만든 거니까 가능하면 일이 넘치지 않도록 조정한다. 네다섯 번 정도 거절하면, 한 번 하는 꼴이다.

인하우스 디자이너와 스튜디오 오너 디자이너로서 예전과 달라진 점이 있을 것 같다.

시간을 마음대로 활용할 수 있다는 점이 인하우스 디자이너와의 가장 큰 차이다. 예전엔 회사에서 다 알아서 해주던 것들을 직접 해야 하는 것이 가장 큰 변화라면 변화다.

기억에 남는 클라이언트가 있다면?

처음부터 일을 같이 한 클라이언트 대부분이 지금도 모두 함께하고 있다. 한 번 일을 하면 끝까지 가는 편이다. 단순히 일을 하기보다 서로의 취향을 이해하고 공유한다. 소통이 아니라, 대화를 하는 관계가 되어서 가능한 일이기도 하다.

룩북만의 홍보 방식이 있다면?

아직 홈페이지도 만들지 않았다. 여력이 없어서라기보다 개인적으로

종이 매체에 대한 애정이 각별하다. 하지만 조만간 심플한 형태로 스튜디오 사이트를 만들 계획을 갖고 있다.

스튜디오에 정해진 원칙이 있나?

현재 고정적으로 한 달마다 마감인 〈뷰티쁠〉과 〈향장〉을 중심으로 새로운 프로젝트의 스케줄이 짜여진다. 가능하면 단행본도 한 달에 두 권 이상은 작업하지 않으려고 한다. 각 구성원들이 담당하는 작업물 마감이 끝나면 일주일 가량 휴가를 가진다. 일 자체도 중요하지만 재충전을 하고 돌아오면 그만큼 에너지가 생겨 업무에 확실한 도움이 된다고 믿는다.

평소 작업하는 과정이 궁금하다.

일단 클라이언트의 원하는 방향을 자세히 들은 다음, 그것에 맞춰 디자인 방향을 잡는다. 창작이 아니라 디자인하는 입장에서 클라이언트의 방향과 맞지 않으면 그건 자기 만족에 지나지 않는다. 클라이언트가 바라는 방향과 의도를 정확히 파악하고 그것에 룩북의 색이 묻어나게 정리하는 것, 그것이 우리만의 작업 스타일이다.

작업할 때 중요하게 생각하는 원칙이 있다면?

디자인의 범주는 그야말로 다양하다. 하지만 룩북 스튜디오에서는 물성으로 접할 수 있는 인쇄 매체에 집중하고 있다. 잡지 편집으로 일을 시작했기 때문이기도 하지만, 아날로그적인 감성에 대한 동경을 갖고 있어서다.

룩북이 지향하는 디자인 컨셉은 무엇인가?

정확한 내용 전달이다. 디자인은 창조가 아니라, 재구성이다. 그래서 반드시 에디터나 클라이언트가 전달하는 페이퍼에서의 텍스트를 숙지하고 디자인을 시작한다. 디자이너가 정확히 내용을 이해하지 못하면서 보기에만 그럴듯하게 보이게 하는 건 말이 안된다고 생각한다. 아무리 작은 캡션이나 글자 하나라도 허투루 보지 않고 꼼꼼히 챙기려고 한다. 개인적으로 균형미가 느껴지는 감성적인 디자인을 선호한다. 책이나 잡지 커버의 제목처럼 눈길을 끌어야 하는 경우엔, 기존에 있는 서체가 아닌, 글자를 직접 디자인해서 사용하는 편이다.

독립을 앞둔 디자이너라면 클라이언트와의 관계가
가장 고민이라고들 한다.
어떻게 극복하는 것이 현명하다고 생각하는가?

스튜디오 독립을 꿈꾸는 디자이너들 대부분이 클라이언트 확보에 대한 부분을 가장 두려워한다. 자신의 디자인 기준보다 클라이언트에게 맞춰야 하는 현실적인 부분도 포함해서 말이다. 그건 인하우스 디자이너들도 마찬가지 아닐까. 상사에서 클라이언트로 대상이 달라졌을 뿐이다. 클라이언트한테 맞춘다고 생각하는 것 자체가 자신을 하위 개념으로 보는 것 같다. 보는 방향은 똑같지 않나. 좋은 결과물을 내야한다는 것! 물론, 그 과정에서 존중받으면 더욱 좋겠지만 회사 다닐 때도 그런 상사들 많았다. 클라이언트가 그런 존재가 아니라, 그런 류의 사람들이 존재한다고 생각한다. 근본적으로 자신감 혹은 자존감이 없다면 시작부터 하지 말아야 한다.

기혼 여성 디자이너가 일을 하면서 한계를 느끼는 부분이
바로 육아문제다. 스튜디오 운영을 병행하면서 힘든 점은 없었나?

한 번 거절하면 다시 의뢰하지 않을까 싶어 대부분의 일들은 수락했다.
자연스럽게 집으로 일을 가져오는 경우도 많았다. 그러면서 일을 할
때는 일, 아이를 볼 때는 아이하고만 논다는 원칙을 세웠다. 스튜디오
를 오픈한 것도 그 때문이다. 소속이 있다면 조직생활에 맞춰 패턴이
이루어지지만, 스튜디오를 운영하면서는 기본적인 잡지 마감일을 제
외하고는 모든 생활이 아이에게 맞춰져 있다.

앞으로 룩북 스튜디오는 어떤 모습일까?

지금보다 인원을 충원하거나 일을 늘릴 생각은 없다. 현재로선 지금의
규모와 일의 업무량이 딱 적당하다고 생각하기 때문이다. 아직까지도
하고 싶은 일만 하고 싶다. 그것이 내가 '룩북 스튜디오'를 오픈한 이유
기도 하니까.

studio 1 소박하지만 따뜻한 느낌이 가득한 룩북 스튜디오를 운영하는 김민정 실장.
2 이층에 위치한 이곳에 들어섰을 때 창밖으로 보이는 초록색 나무를 보자마자 바로
결정했다.

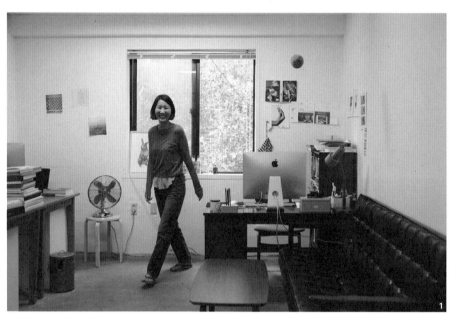

3 록북 스튜디오 디자인 콘셉트처럼 여백의 미가 느껴진다. 디자인한 컬러대지가 흰 벽 곳곳에 붙어 있는 것이 전부지만, 허전해 보이지 않는다.

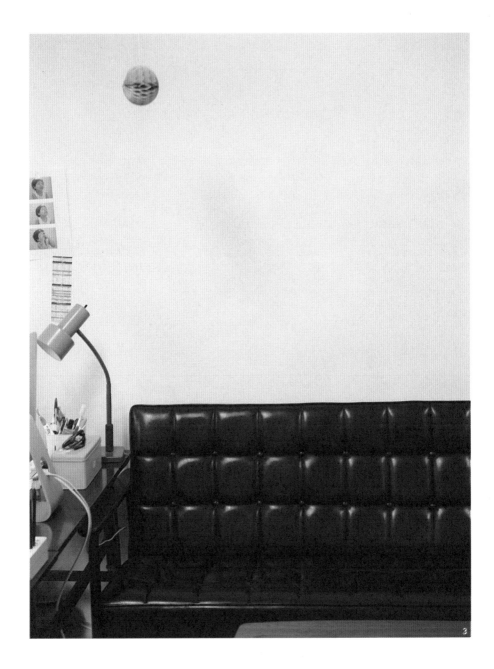

동아일보사에서 출간한 책 《이토록 맛있고 멋진 채식이라면》은 작가가 직접 찍은
사진을 부각시키고, 타이포를 절제해 사용했다.

YOU ARE WHAT YOU EAT!

66
BASIC

식품첨가물 없는 순수 요구르트
제조기간 없는 경우

냉장 보관 시 3~5일 정도 보관할 수 있지만 지온 냉장 상태에서도 발효가 진행되므로 가급적
빠른 시일 내에 드세요.

재료 일반 우유(또는 저지방 우유) 1L
 케피어 종균 스타터(케프버섯 분말) 1개(약 5g)

1 우유를 미지근하게 데워 소독한 유리병에 붓고 케피어 종균 스타터를 넣어 잘 위으세요.
2 실온(20~25℃) 기준에 24시간 두면 완성됩니다. 계절에 따라 발효 시간은 차이가 납니다.

VEGETARIAN

우유는 한번 끓였다가 식히는 것이 좋아요. 저지방 우유를
사용하면 마시는 요구르트 같은 질감이 형성됩니다.

1 한국인의 음식문화에 대한 내용을 정갈하고 담백하게 구성한 책《우리는 왜 비벼먹고 쌈 싸먹고 말아먹는가》
2 감각적인 그래픽을 패턴화한 책《전주여행레시피》
3 타이포의 간격을 여백을 살린 묘미가 돋보이는 책《일본 온천 료칸 여행》

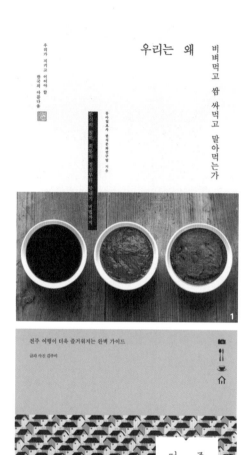

りょかん

일본 온천 료칸 여행

도시생활자를 위한 30곳 온천 료칸여행 레시피

사진과 글 이형준

1 모델과 어우러진 캘리그래피의 조화가 유니크한 느낌을 주는 매거진 〈뷰티플〉 2013년 12월호.

BEAUTY+

DECEMBER
2013
2,400원

singles 독자와 함께 만드는 SNS 뷰티 매거진 〈뷰티플〉

**SPECIAL ISSUE:
PARTY IDEA**

올 나이트 파티를 위한 4가지 글램 룩!
클럽에서 아이라이너 번졌다면?
네일 리스트 추천! 홀리데이 글리터 네일
파티 메이크업, 조명발을 공략하라!

피부 속까지 바싹 마르는
열 건조 해결법

**INTERVIEW
BURGUNDY LIPS**
김아중의 파티 룩

HOW-TO

겨울, 매일 각질 제거하라!
창백한 겨울 피부엔 로즈 블러셔
알코올 부기 빼는 핫 차밤
자세만 바꿔 2kg 감량
거품 세안제의 클렌징 실력은?

www.beautypl.co.kr
@beautyplmania

2 일 년에 두 번 발행되는 글로벌 패션 매거진 〈마리끌레르 액세서리〉

3 우리나라에서 가장 오래된 사보인 아모레퍼시픽의 〈향장〉은 모델 사진과 한글로만 이루어졌다.

4 스트리트 패션의 특징인 거리의 느낌이 잘 드러나도록 가로 프레임을 활용한 레이아웃으로 구성된 〈마리끌레르〉 별책부록.

스튜디오 정보

주소　서울시 서초구 잠원동 44-17 203호

홈페이지　없음

전화번호　02-514-3837

한 달 유지비 내역서

월세　비공개

관리비　없음

전기비　15만 원(여름·겨울),

5만 원 (봄·가을)

사업계획서

스튜디오 면적　8평

오픈 날짜　2013년 1월

준비 기간　없음

직원 수　3명(대표 김민정)

자금 조달 방법　진행 중이던

프로젝트 비용을 모두 투자.

은행으로부터 약간의 대출.

보증금　1,000만 원

인테리어 비용　100만 원(바닥),

100만 원(도장), 1,000만 원(가구

제작 및 컴퓨터, 소품 구입)

☺

스튜디오의 점심과 야식은

어떻게 해결하나?

점심 식사와 티 타임을 제대로 해야

하루가 시작되는 걸 느낀다.

스튜디오 근처에 사무실이 많아

1만 원 대 이하로 먹을 수 있는

밥집들을 주로 애용한다.

○

스튜디오의 하루

마감 중이라면

11시 출근

12시 점심 식사

19시 저녁 식사 후 또 작업

22시 마감 스케줄에 따라 심야 퇴근

—

평소에는

10시 30분 출근

12시 점심 식사 및 티 타임

13시 30분 클라이언트 미팅이나 자료 조사

18시 간단한 작업과 퇴근

헤이데이 스튜디오

www.studioheydey.com

2007년 홍대 출신인 그래픽 디자이너 노동균이 오픈한, 그래픽 디자인을 기반으로 다양한 편집 디자인과 웹 디자인을 선보이는 디자인 스튜디오다. 자체적으로 운영하는 가구 브랜드 '바이헤이데이' 같이, 브랜드 전략과 디자인 전략까지 갖춘 브랜딩을 중요하게 생각하고 있다.

차별적 브랜드 파워로 무장한
디자인 전략 스튜디오

홍익대학교 재학 시절부터 헤이데이 스튜디오 노동균 대표는 웹사이트
에 대해선 독보적인 주목을 끌었다. 학교 행사 관련 사이트를 제작하
고 관리까지 도맡아 하다가 군대도 디자인 병역 특례 업체에 지원했고,
이후 바이널에 입사했다. 덕분에 남들보다 일찍 포트폴리오가 쌓이면
서 클라이언트에게 직접 연락이 오기 시작했다. 여전히 학교를 다니던
2007년 가을, 그래픽 디자이너 친구와 의기투합해 스튜디오를 차렸다.
처음부터 확실한 목적 의식이 있었다기보다 당시 클라이언트였던 삼성
물산에서 업체 등록을 해야 돈을 줄 수 있다고 한 것이 이유였다.
학교 생활을 병행하면서 삼성 모바일 캠페인, CGV 애플리케이션, 블
루 여행사 웹사이트, CJ 그림책 축제 등 굵직한 작업들을 진행했다. 자
연스레 이름이 알려지고 규모도 커지면서 확장된 개념의 스튜디오의
필요성을 절감했다. 스스로를 트리플 A형이라고 할 만큼 소심한 성격
인 노동균 대표에게 영업은 쉽지 않은 장벽이었다.
"클라이언트가 연락을 해와도 홈페이지를 먼저 봐달라고 요청해요. 홈
페이지를 봤을 때 기대보다 잘했다는 생각이 들면 더 강렬하게 어필할
수 있으니까요."
그가 생각하는 헤이데이의 차별성은 바로 '브랜딩'이다. 어떤 디자인을
하든지 브랜드 전략이 없으면 별 의미가 없다는 생각에서다. 웹디자인

을 하면서 가구 브랜드 '바이헤이데이'를 런칭한 것도 헤이데이 스튜디오의 브랜드 파워를 갖기 위함이었다. 목수였던 아버지의 영향으로 어린 시절부터 가구에 익숙했던 노동균 대표는 고대하던 단독주택 사무실을 얻게 되었을 때 정작 마음에 드는 가구를 좀처럼 찾기 힘들었다. 마음에 들면 비싸서 차마 엄두가 나지 않았는데, 그때 직접 가구를 만들어보자는 생각이 들었다. 그렇게 스스로의 필요에 의해 헤이데이의 색깔이 묻어나는 가구 브랜드가 탄생했다.

"헤이데이의 전략으로 만들어낸 브랜드가 소비자들에게 어느 정도 호응을 얻을 수 있는지 테스트 해보자는 의미에서 시작됐어요. 한마디로 저희 스스로가 고객 마인드가 되는 거죠. 그러면서 고객 입장도 이해할 수 있고, 우리가 가진 한계와 어떤 부분을 보완해야 하는지도 배우고 있어요."

바이헤이데이를 출시하면서 얻은 성과는 이것 말고도 많다. 디자인 스튜디오의 가장 큰 난제인 인력에 대한 부분이다. 자체 브랜드가 있다는 게 직원들에게도 장점으로 부각된 것. "애플 제품이나 기아자동차의 K시리즈의 성공은 디자인 전략에 어울리는 브랜드 파워가 중요하다는 걸 알려주는 사례들입니다. 그들처럼 단순한 아웃풋에 대한 디자인 관점이 아니라, 그것을 향유하는 소비자에게까지 좋은 영향을 줄 수 있는 디자인 스튜디오를 만들고 싶어요."

회사 운영에 관해서는 디자인 스튜디오보다 기업의 움직임에 관심이 많다는 것도 특이하다. 단순히 디자인 스튜디오를 넘어 차별화된 나만의 디자인 전략 회사로 만들기 위함이다. 작은 회사들이 경제적으로 성장하기 위한 통과의례인 벤처 캐피털(벤처기업에 주식 투자 형식으로 투자하는 기업의 자본)을 받는 부분도 고민 중이다. 돈에 좌우되지 않아야 디자인 품질과 작업 신뢰도가 높아지리라는 판단에서다. 디자이너로서는 좀처럼 갖기 힘든 경영 마인드를 가진 노동균 대표. 무한 가능성을 가진 그가 앞으로 작업할 프로젝트가 기대되는 이유다.

"다른 스튜디오에 없는
무기가 있어야
경쟁에서 살아남을 수 있다."

학교 다닐 때부터 사회생활을 시작했다.

군대 대신 병역 특례를 가기 위해 대학 입학과 함께 미리 준비한 케이
스다. 운이 좋았는지 2학년 1학기를 마치자마자 바로 병역 특례가 되
어 이후 디자인을 단 한 번도 손에서 놓은 적이 없다. 일반 군대를 다
녀온 친구와 다른 점이라면 사회생활을 먼저 접한 뒤에 학교로 돌아오
다 보니까 내가 무엇이 필요한지 절실하게 느낄 수 있었다는 것. 아주
큰 성과였다.

헤이데이 스튜디오의 정체성은 무엇인가?

밖에서 보면 가구도 만들고, 그래픽 디자인도 하고, 카페도 하고 있어
정체성이 애매하다고 보일지 모르겠다. 하지만 굉장히 명확하다. 다른
디자인 스튜디오와 차별화된 경쟁력이 있으려면 우리만의 브랜드가 있
어야 한다는 것! 그런 시각은 디자인 작업을 할 때 브랜드 전략으로도
직결된다.

가구 브랜드를 출시한 계기가 있나?

사무실을 옮기자 우리가 사용할 가구가 필요했다. 목수인 아버지 덕분에 어릴 적부터 가구 만드는 걸 곁에서 보고 자랐다. 자연스레 나도 한번 만들어볼까, 하는 생각이 들었다. 가구를 그냥 제작하는 게 아니라 브랜드로 발전시키고 싶어 '바이헤이데이'가 나오게 됐다. 당시에 직원들은 모두 만류했지만, 이제는 신제품이 나오면 가장 먼저 시험 삼아 사용해본다. 클라이언트 일 때문에 쌓이는 스트레스를 모두 이곳에서 풀고 있다. (웃음)

클라이언트에게 어필하는 헤이데이만의 방법이 있나?

미팅이나 회의에 갈 때 늘 '디자인 전략 업체'라고 강조한다. 어떨 때는 아예 시안 없이 논리적으로 잘 풀어 놓은 문서만 제출한 적도 있다. 그러면 참신하게 여기거나 어이없어 하는 클라이언트 두 부류로 나뉘게 되더라. 다행히 참신하게 보는 쪽이 많았다.

직원들이 디자인 전략을 만들어 가는 과정을 힘들어하지 않나?

같은 작업을 해도 하지 않아도 되는 일을 더 하다 보니 힘이 드는 건 당연하다. 하지만 프로젝트를 진행하고 결과가 성공적으로 나오면 '아, 이래서 필요한 거구나.' 하고 공감한다. 매번 그 과정이 힘들고 어렵기는 매한가지다. 논리 없이 심미안적인 부분에 내세우는 디자인은 스스로가 용납할 수 없는 부분이다. 어떻게든 직원들을 끌고 가려 한다. 못 견디고 나가는 직원도 있지만 이 방식은 앞으로도 고수할 예정이다. 이게 바로 우리 스튜디오만의 차별성이니까.

스튜디오를 운영하면서 힘들었던 점은?

예전 S기업 공모전에서 외국 예술가와 함께 동등한 상을 받은 적이 있다. 그런데 그 사람의 이름은 전면에 부각된 반면, 내 이름은 눈 씻고 찾아봐도 없었다. 나의 브랜드 파워를 키워야겠다고 결심하게 된 결정적 계기다. 그밖에는 인력이나 자금 부분. 준비가 안 된 직원을 갈고 닦아 놓으면 대기업이나 포털 서비스 회사에서 스카우트해 가버린다. 디자인은 맨 파워가 중요한데, 믿고 맡길 만하다 싶은 직원이 나가버리면 그 품질을 유지하기 위해 직접 일해야 한다. 다행히 이런 문제들이 바이헤이데이를 출시하면서 점점 해결되고 있다.

자금 부분은 어떤 식으로 관리하는가?

C그룹의 경우, 20단계의 결재 과정을 거쳐야만 90일 뒤에 돈을 받을 수 있다. 잔금이 한꺼번에 들어오거나 결제가 늦어지면 돈의 흐름이 막힐 때가 있다. 소심한 성격 탓에 아무리 어려워도 얼굴에 철판 깔고 일 달라는 말을 못한다. 내부 신뢰도가 가장 중요하다고 판단해 월급은 대출을 받아서라도 꼭꼭 챙긴다. 프로젝트마다 수익은 큰 대신 고정적이지 않아 자금 관리는 역시 쉽지 않다.

스튜디오의 정해진 운영 체계가 있는가?

휴가 일수, 출퇴근 시간, 점심 시간, 식대, 야근 교통비 같은 기본적인 부분은 정해 놓았다. 직원을 채용할 때도 "회사는 작아도 누릴 수 있는 모든 것은 보장해주겠다."고 얘기한다. 주말은 가능하면 일하지 않는 문화를 만들려고 한다. 주중에 아무리 바빠도 주말은 쉬는 것이 원칙이다.

디자인과 다른 업무의 비중은?

처음에는 거의 디자인 중심이었는데, 점점 운영이랑 마케팅에 집중하게 된다. 디자인 실무가 20퍼센트 정도라면 기타 업무가 80퍼센트 정도다. 리스크 관리나 회사의 수익 구조 창출 같은 경영 전반적인 것도 넓은 개념의 '디자인'의 과정이라고 생각한다. 어렵거나 힘들기보다는 재미있다.

스튜디오를 시작하는 후배들에게 하고 싶은 말이 있다면?

그래픽·웹디자인 스튜디오처럼 단순화된 분류가 아닌, 우리 스튜디오만이 할 수 있는 차별화된 전략을 가져야 한다. 다른 스튜디오에 없는 무기가 있어야 경쟁에서 살아남을 수 있다.

헤이데이 스튜디오를 한 문장으로 정리한다면?

논리적인 전략, 감성적인 아이디어, 창의적인 시각을 통한 독특한 경험을 선사하는 디자인 전략 스튜디오.

1 노동균 대표(왼쪽에서 두 번째)를 비롯해 30세 전후의 디자이너들로 구성된 헤이데이 스튜디오.

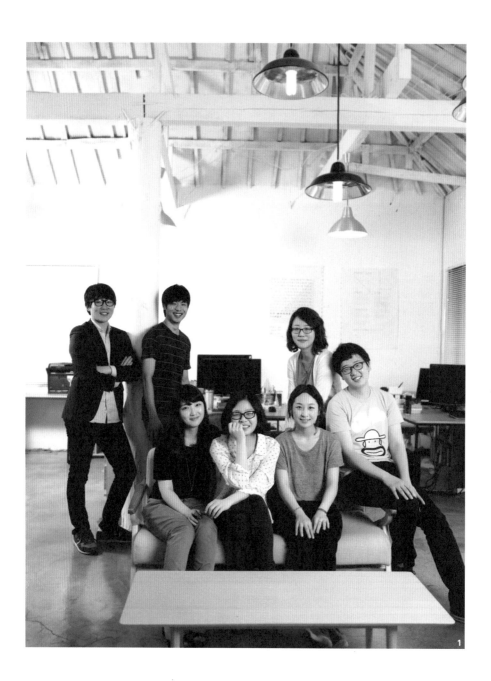

1

2-4 단독주택을 개조해 만든 사무실 내부 모습.
5 가구 제작을 하면서 시험적으로 만들어본 프로토타입 제품들은 사무실에서 먼저 사용해본다.

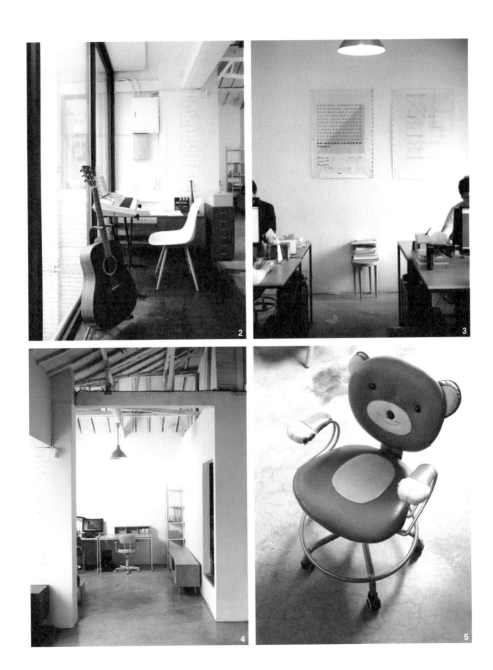

works

1-3 헤이데이스튜디오 쇼룸에 위치한 그들이 직접 만드는 가구 브랜드 바이헤이데이의 제품들. 스칸디나비아풍 디자인에 밝은 색 나무를 소재로 감성적인 이미지가 특징이다. 주로 1~2인 가족에게 어울리는 제품들로, 싱글족들이 선호하는 미니멀한 디자인을 선보인다.

삼성모바일 캠페인 라이브. 삼성모바일이 선보인 이 캠페인은 모든 사회 문제를 통합해 하나의
목소리는 내는 게 목표였다. 말풍선으로 도움을 청하는 누군가의 목소리에 귀 기울일 필요가 있음을
강조했다.

1 재즈 뮤지션 허소영의 첫 번째 앨범 부클릿.
2 2008년 제작한 CJ그림책 축제 웹사이트.

3 CGV 티켓 판매기 애플리케이션. 티켓 판매기를 이용하는 데 사용자가 원하는 기능을 쉽게 알아볼 수 있게 만들었을 뿐만 아니라 영화를 감성적으로 느낄 수 있게 했다.
4 CGV 모바일 애플리케이션.

스튜디오 정보

주소 서울시 마포구 상수동 324-12

홈페이지 www.studioheydey.com

전화번호 02-325-7193

한 달 유지비 내역서

관리비 없음

수도·가스·전기비 약 100만 원

금융비 60~70만 원

보험비 200만 원 정도

(4대 보험과 화재보험)

자동차 할부 80만 원

창고 임대료 200만 원

마케팅 비용 1,000~1,500만 원

기타 제경비 약 400만 원

(교통비, 식대, 배송비,

서버 유지비, 보안비,

세무 대행비 등)

사업계획서

스튜디오 면적 40평

오픈 날짜 2007년 9월 10일

준비 기간 2개월

직원 수 7명(대표 노동균)

점포 임대비 150만 원

보증금 2,000만 원

부동산 중개 수수료 110만 원

내외장 설비비 1,200만 원

공조 공사비 300만 원

전기 공사비 직접

인테리어 비용 없음

설비 공사비 직접

가구비 개인 소장 가구와

자체 브랜드 가구로 해결

이외 소품 비용 개인 소품 공수

자금 조달 방법 프리랜서 활동을

하며 모은 돈을 재테크하였다.

☺

스튜디오의 점심과 야식은

어떻게 해결하나?

남자와 여자의 비율이 나뉘어 있어 각자 흩어져
먹는 경우가 대부분. 메뉴는 천차만별이지만
바쁠 때는 사무실에서 협력 업체에게 선물 받은
쿠폰으로 피자를 먹기도 한다.
헤이데이 스튜디오에서 운영하는 파이집
레이지마마스파이에 가서 티타임을 갖는 건
빼놓지 않는 하루 일과다.

○

스튜디오의 하루

전날 정시 퇴근했다면

9시 출근

9시~12시 업무

12시~13시 점심 식사

13시~13시 30분 레이지마마스파이에서 티타임

13시 30분~18시 업무

18시 퇴근

—

전날 철야했다면

13시 출근

13시~14시 점심 식사

14시~18시 업무

18시 퇴근

플랏엠

www.flatm.kr

옴니디자인과 라이프스타일101을 거친 공간 디자이너 선정현이 2005년 3월 3일 오픈한
공간 디자인 스튜디오다. 쫀쫀하고 밀도 있는 공간 디자인에 강하다. 얼마 전 누하동으로
자리를 옮겨 새로운 프로젝트에 박차를 가하는 중이다.

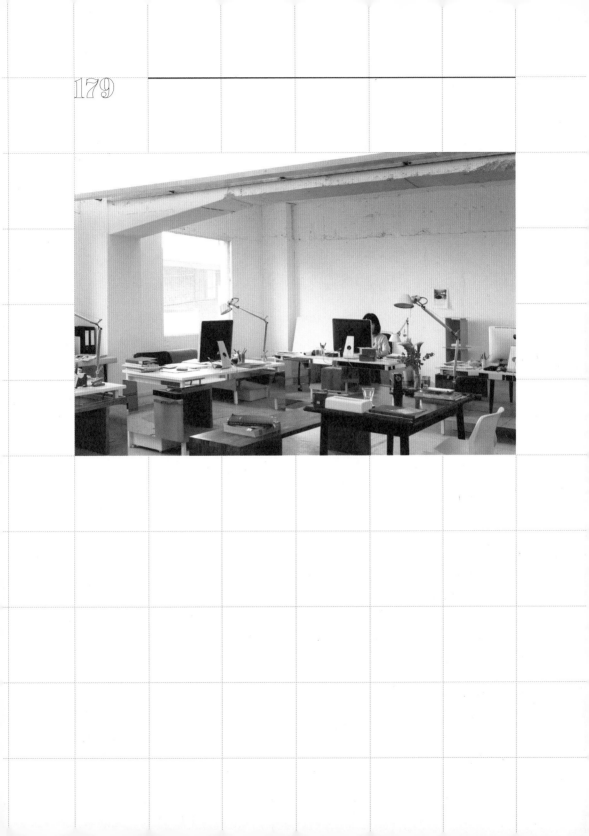

디자인은
현장에서 완성된다

2005년 3월 세금계산서가 필요하다는 이유로 사업자등록증을 낸 후 시작된 플랫엠. 선정현 대표는 옴니디자인에서 3년을 근무하다 같은 회사 선배 김본낭 소장이 차린 라이프스타일101 창립 멤버를 거치며 경력을 쌓아왔다.

"학교보다 현장에서 배운 것이 대부분이에요. 일단 도면 그리는 것부터 이론과 실전이 다르거든요. '도면은 언어다'라는 말을 많이 하는데, 인테리어 디자인은 다양한 사람이 함께 하는 일이에요. 현장에서 공사하는 사람들과 말이 아니라 도면으로 커뮤니케이션 해야 합니다. 점선을 그리느냐, 실선을 그리느냐에 따라 실제 적용이 어떻게 되는지 현장에서 배웠어요."

공사를 진행하면서 가장 중요한 건 스케줄 정리라는 것도 실무를 하면서 알게 되었다. 책상머리에 앉아 공상에 빠져 있기보다 현장에서의 경험을 중요하게 생각하는 선정현 실장의 일하는 방식은 고객들에게 신뢰를 주기에 충분하다. 관념적이지 않는, 현실성 있는 제안을 하기 때문이다.

스튜디오를 차리고 나서부터 늘 고민의 연속이다. '이 프로젝트가 끝나면 다음 일이 계속 들어올까?', '올해는 어떻게든 될 거 같은데 내년에 일이 없으면 어떡하지?', '내가 가진 디자인 취향을 클라이언트도 좋

아할까?' 등 사사로운 잡념이 머릿속을 떠나지 않는다. 하지만 선정현 대표의 엄살과 달리 플랫엠은 탄탄대로를 걷고 있다. 주크온 사무실, 국제 갤러리, 수카라, 워크룸 사무실, 토크 서비스, 편집 매장 에이랜드 등의 일이 끊이지 않으니까. 한 번 인연을 맺은 고객은 또 다른 고객을 연결해주는 홍보 창구 역할도 톡톡히 하고 있다.

"현재 저희의 인원이 할 수 있는 한계점에 도달했을 만큼 일을 하고 있어요. 이 달에 우리 스튜디오가 3.5건 정도의 공간 디자인을 진행하고 있는데, 한 달에 2건 정도가 가장 적당한 양인 거 같아요. 얼마 전 대기업에서 의뢰가 들어왔는데 도저히 못할 것 같아서 거절했습니다."

대기업 일이라면 다들 죽자 살자 덤벼들어도 시원찮을 판국에 거절이라니! 웬만한 뚝심 아니면 쉽지 않은 결정이다.

회사 재정을 여유롭게 확보하는 것이 선정현 대표 재무 관리의 기본 원칙이다. 회사에 여유가 있으면 안 하고 싶은 일이 있을 때 거절할 수 있기 때문이다. 7년 전과 달라진 게 있다면 사무실이 커졌다는 것(규모 말고 넓이)과 일이 점점 늘어가고 있다는 것 정도. 여전히 유쾌한 일은 유쾌하고, 곤란한 일은 곤란하다. 보통 인테리어 디자인 회사가 공간 디자인뿐만 아니라 가게의 로고나 명함 같은 아이덴티티 작업을 어설프게나마 포괄적으로 진행하는 데 반해, 플랫엠은 작업의 완성도를 위해 할 수 있는 일만 한다. 그래픽 디자인 스튜디오 워크룸과 협업하는 이유도 자신이 할 수 있는 것만 잘하자는 생각에서다.

"플랫엠은 밀도 높은 작은 공간 디자인을 선호합니다. 적은 예산으로 최상의 결과물이 나오는 순간이 가장 행복해요. 모든 공정이 끝난 뒤 의자에 올라가 조명 유리등을 낄 때의 짜릿함이란……. 이래서 내가 이 일을 하는구나, 싶습니다."

연일 계속되는 야근으로 몸은 천근만근이지만 선정현 대표가 다시 책상 앞에 앉는 이유는 바로 동료들과 함께 완성된 공간을 바라볼 때의 그 순간 때문일지도 모르겠다.

"잘하는 것만 한다는
기본을 지킨다"

처음 창업할 때 자본금은 어떻게 준비했나?

예전 회사를 관두고 300만 원 상당의 노트북을 18개월 할부로 산 적이 있다. 다달이 이자율이 붙은 카드 고지서를 보고 깜짝 놀랐다. '은행 돈을 함부로 쓰면 큰일 나는구나.'를 그때 깨달았다. 결국 사무실 보증금 500만 원은 엄마에게 빌려 충당했다.

사무실을 얻는 데 자금이 어느 정도 들었나?

연희동에 있는 친구 아버지 오피스텔에 500만 원에 30만 원 주고 들어갔다가 석 달 만에 다른 곳으로 옮겼다. 1,000만 원에 50만 원짜리 조그만 사무실로 옮겼다가 오랫동안 지냈던 신사동 가로수길 사무실은 2,000만 원에 160만 원으로 있었다. 지금은 전에 있던 곳과 비슷한 편인데, 크기는 몇 배나 커졌다.

스튜디오를 운영하면서 힘들었던 점은?

오전에 힘들었다가도 점심 먹고 나면 금세 좋아졌다가 다시 저녁이 되면 급격하게 하락하는 감정 상태가 반복되곤 한다. 사람, 돈, 프로젝

트……. 이유는 알 수 없지만 조울증처럼 기분이 왔다 갔다 할 때가 많다 보니 정신적인 스트레스가 이만저만이 아니다.

일을 거절할 때도 있나?

물론. 우리가 할 수 없는 건 아예 처음부터 거절한다. 얼마 전 들어온 대기업 일도 다른 곳 같았으면 협업을 해서라도 하지 않았을까 싶다. 지금 하고 있는 프로젝트의 양이 일의 품질을 유지할 수 있는 맥시멈이라는 생각에 고사했다. 정중하게 죄송하다고 거듭, 거듭, 거듭 말한다. 다행히 수금이 안 된 적은 한 번도 없다. 계약서에 도장 찍기 전에 예감이 안 좋은(수금이 잘 안 될) 업체와는 엎어버린 적도 있다.

기억에 남는 클라이언트가 있다면?

다들 배울 게 많지만 패션 관련 일을 하는 분들은 진짜 독특하다. 특히 온라인 쇼핑몰 '업타운걸'을 운영하는 강희재 씨 사무실을 작업하면서 그녀에게 수납의 기술을 제대로 배웠다. 에이랜드도 마찬가지. 원하는 바가 분명하고, 독특한 분이 많은 것 같다.

플랫엠만의 홍보 방식이 있다면?

홈페이지에 포트폴리오를 올리는 게 전부다. 항상 중간에 누군가가 연결을 해준다. 강력하게 어필하기보다 가벼운 마음으로. 그래서 따로 홍보를 하지 않더라도 만나는 사람, 맡은 프로젝트에 최선을 다한다.

디자이너로 일할 때와 운영자로 일할 때
작업 방식의 변화가 있다면?

가장 힘든 건 회계 업무다. 세무사를 쓰긴 하지만 세세한 부분까지 파악하지 않으면 안 되더라. 인테리어 디자인은 견적서 작성이 상당히 중요하다.

재무나 경영을 전담하는
스튜디오 전문 매니저가 필요하다고 생각하지 않나?

아직 때가 아니라고 생각하지만 있으면 정말 좋을 것 같다. 하지만 그런 전문가에게 월급을 주려면 우리가 돈을 더 벌어야 한다! 그러려면 지금도 넘쳐나는 프로젝트 일을 더 하거나 고객에게 받는 디자인 비용을 높여야 한다. 일을 더 하는 건 현재 상태론 불가능하다. 아쉽지만 디자인 비용을 높이는 건 한국 정서상 아직은 안 될 것 같다.

스튜디오에 정해진 원칙이 있나?

다들 일이 너무 많으니까 점심 먹을 시간도 없다. 공사 하나 끝나면 그 다음 날 하루 쉬는 걸로 정했는데, 요즘은 바빠서 그것마저 불가능한 상태다. 원래 출근 시간은 9시 50분, 현장으로 갈 때 7시 30분에서 8시 사이이다. 지금은 '스튜디오 춘추전국시대'라 모든 것이 유동적이다. 프로젝트는 규모에 따라 1명에서 2명의 디자이너가 투입된다. 일에 과부하가 걸리다 보니 직원들의 사생활은 없어진 지 오래다. 요즘처럼 계속되면 큰일 날 것 같다. 너무 바쁘니까 아이디어도 안 나오고, 직원들에게 미안해서라도 완급 조절이 필요한 시점이다.

보통 일이 많아지면 인원을 늘리지, 일을 줄이지는 않을 텐데?

잘하는 것만 하고 싶다. 괜한 욕심으로 그것이 가려지는 건 원치 않는다.

인테리어 디자인을 하는 일반적인 과정이 궁금하다.

일단 철거를 하고 나서 이웃 주민들에게 양해를 구한다. 각종 다양한 설비 공사를 하고 나면 마감 처리를 하고 바닥과 벽을 마무리한다. 마지막으로 집기가 들어오는 순서로 일이 진행된다. 인테리어 공사는 대개 임대료 부담 때문에 한 달 내에 이루어지는 게 관례인데 이게 문제다. 여기에 공간이나 가구 디자인 시간까지 포함되어 있으니 언제나 일정이 촉박한 편이다.

디자인 스튜디오가 점점 늘어나는 것에 대해서 어떻게 생각하는가?

못 버티는 곳도 있지만 버티는 곳도 많다. 이제는 대기업들도 중견급이나 유명 업체 말고 우리 같은 소규모 스튜디오와 작업하고 싶다고 의뢰해온다. 대기업이 소규모를 찾는다는 건 새로운 걸 찾는다는 걸 의미한다. 이렇게 수요가 있는데 공급이 없으면 안 되지 않나.

앞으로 플랏엠은 어떤 모습일까?

현재는 과도기다. 스튜디오 운영도, 일 진행 방식도, 인력 부분도 모든 것이 유동적이다. 그런데도 프로젝트 진행이 가능한 건 일이 쌍방향에서 가능한 소규모라서 그렇다고 생각한다. 앞으로도 인력을 충원하지 않을 것이다. 그럼 일도 더 늘릴 수 없겠지만, 양질의 디자인으로 클라이언트도, 우리도 만족하는 결과물을 내고 싶다.

1 신사동 가로수길에서 이태원으로 옮겼을 때의 플랏엠. 사생활 보호를 위해 벽을 등지고 책상을 배치한 게 흥미롭다. 왼쪽부터 선정현, 남궁교, 박서연.

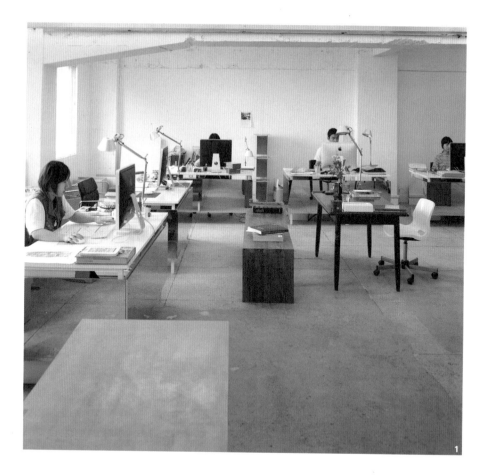

1

2 별다른 인테리어 없이 건물 원래의 모습을 그대로 드러내고 정리했다.
3 다양한 디자인 관련 책을 자유롭게 열람할 수 있다.

1 홍대 aA디자인뮤지엄 근처에 있는 에이랜드의 아웃렛인 에이랜드 애프터 에이랜드
(Aland After Aland). 의류 매장은 무엇보다 정리와 수납이 관건이다. 이를 배울 수 있었던
프로젝트. 디자인 콘셉트도 바로 '아웃렛'이다.

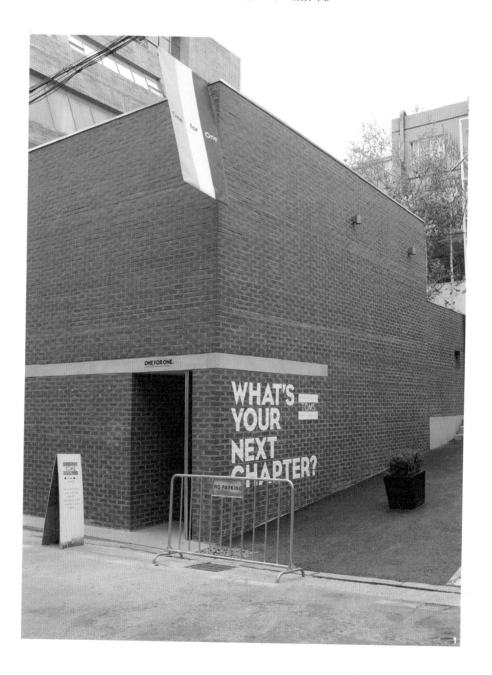

2 입구에 놓인 자전거 거치대는 홍대의 문화적 특성을 고려한 외관.
3 수납에 가장 중점을 둬서 공간을 구성했다. 무거운 가구의 배치는 피하고 언제든지 위치를 바꿀 수 있는
이동식 가구들을 활용해 편리함을 더했다.

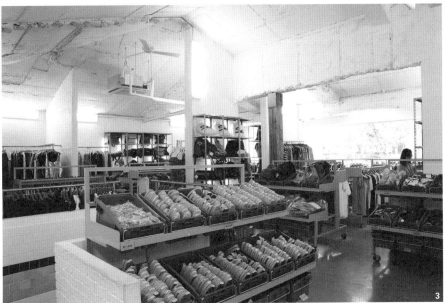

1 명동에 위치한 남성복 위주로 구성된 에이랜드 2페이지 (ALAND 2PAGE)의 전경. 에이랜드는 지역적 특색을 반영해 공간에 반영하는 것이 특징이다.
2 낡은 벽면과 철근들을 활용해 인더스트리얼한 느낌을 더했다.
3 오래된 나무 천장의 느낌과 화이트 컬러의 매치를 통해 상반된 이미지를 연출한 매장 내부.

4-5 레스토랑 제로 콤플렉스. 이 식당의 원래 이름은 '제로 콤플렉스 바이 00000000000000'. 숫자 0이 14개나 붙어 있다. 음악을 틀지 않고 코스 요리만을 내며 촛불 외의 장식은 철저히 배제한 식당을 원한 클라이언트의 요구를 철저히 따랐다. 공간 전체를 알루미늄 소재로 통일해 오직 요리만을 즐길 수 있게 디자인했다.

1-3 한남동에 있는 식당 고사소요는 추사 김정희의 그림 '고사소요'에서 따왔다. '뜻 높은 선비 거닐다'라는 뜻. 공간 절반은 원래의 벽을 날것 그대로 보존하고 나머지 부분은 타일 등으로 담담히 마감해 실내와 실외 사이의 미묘한 경계선을 표현했다. 선비가 즐기던 일상의 여유와 고요함을 전달하고자 한 공간. 그래픽 디자인은 김형진 워크룸 대표가 진행했다.

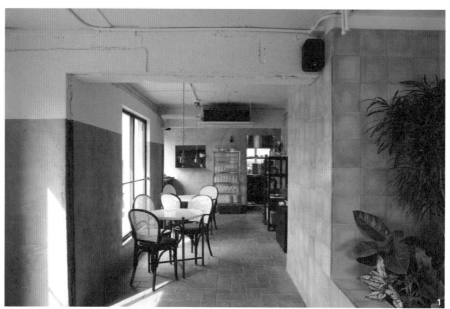

193 **4** 가로수길에 있는 커피 전문점 토크서비스. 오래 상주하는 공간이라기보다 가볍게 들러 커피를 테이크아웃하기에 적합하다. 이에 맞게 바를 위주로 공간을 구성했다. 좁고 긴 평면의 답답함을 높은 천장과 일직선 구조로 해결했다.

4

1 초콜릿 전문점 비터스윗나인(Bittersweet9) 의 외부 전경. 현재는 이전 상태다.
2 공간 활용도가 뛰어나 각종 매체에도 자주 등장했다.

1

1 그래픽 디자인 스튜디오 워크룸과 협업한 '카페 잇café EAT'. 원래 있던 간판을 떼어내고 마지막에 남은 구조를 그대로 사용했다.
2 원래의 모습을 유지한 채 작업한 내부 공간.

스튜디오 정보

주소 서울시 종로구 누하동 207

홈페이지 www.flatm.kr

전화번호 02- 547-8121

한 달 유지비 내역서

월세 비공개

관리비 15만 원

전기비 10만 원(여름·겨울),

4만 원 (봄·가을)

사업계획서

스튜디오 면적 35평

오픈 날짜 2005년 3월 3일

준비 기간 없음

직원 수 5명(대표 선정현)

보증금 3,000만 원

자금 조달 방법 500만 원 빌림

인테리어 비용 300만 원(바닥), 100만 원(도장),

550만 원(금속), 150만 원(유리)

☺

스튜디오의 점심과 야식은

어떻게 해결하나?

식사 시간은 대중 없다. 시간이 없을 때는
빵을 사와 각자 자리에서 먹기도 하고,
수제비나 칼국수 같은 간단한 음식으로
해결한다.

○

스튜디오의 하루

프로젝트 진행 중이라면

7시 30분 현장 출근

12시 상세 실측 후 점심 먹고 현장 관리

16시 자재상 방문, 견적서 체크

18시 메일 체크, 회의, 작업

19시 저녁 식사 후 또 작업, 회의

20시 발주 넣고 회의, 이후 심야 퇴근

—

평소에는

9시 50분 출근

10시 메일 체크 후 간단한 회의

11시 작업

12시 점심 식사

13시 30분 오후엔 보통 클라이언트 미팅이나
자재상에서 샘플 조사

16시 간단한 회의와 작업

19시 간단한 회의 후 퇴근

언포스터

www.unposter.co.kr

일러스트레이터이자, 편집 디자이너로 활동하는 이누리 실장이 2010년부터 '블루 스프링 스튜디오'라는 이름으로 운영한 1인 디자인 스튜디오가 전신. 2012년 가을 '언포스터'라는 포스터 갤러리 숍 겸 스튜디오로 바꾸어 운영하고 있다. 사보, 단행본, 앨범 재킷, 브랜드 CI 등을 의뢰 받아, 일러스트를 중심으로 아날로그와 디지털을 넘나드는 디자인 작업을 해 오고 있다.

for
POSTERS
ART PRINT
WALL-ART

누군가의
특별한 포스터를 위한 공간

순수 예술을 전공한 이누리 실장은 대학 졸업을 앞두고 유학을 결심했다. 주변의 예상을 깨고 '무대 분장'을 전공으로 선택한 후 파리에서 3년이라는 시간을 보냈다. 이후 한국에 돌아와서 무대 분장이라는 장르가 아직 정착하기 힘들다고 판단, 웹 디자이너로 일을 시작했다. 하지만 사이사이 그림을 그리면서 손을 놀리지 않았다. 그렇게 하나둘 그리기 시작한 그림을 모아 전시를 하기도 하고, 블로그에 올리기도 하다가 우연한 기회에 패션 잡지 일러스트 일을 시작하였다.

"블로그에 올린 그림을 보고 잡지사에서 일러스트를 그려달라고 연락이 왔어요. 그리고 싶은 그림만 그리다가 콘셉트에 맞춰 그림을 그리니 또 다른 재미가 느껴졌어요. 제 그림과 텍스트가 함께 있는 잡지를 보니 흥미로웠어요."

일러스트와 그림의 차이는 독자적으로 의미를 전달하느냐, 아니면 보조적인 역할을 하느냐다. '일러스트'는 어떤 내용을 시각적으로 전달하기 위해 사용되는 삽화나 사진, 도안 등을 통틀어 말하지만, 보통은 텍스트를 보조하는 역할을 하는 그림을 칭한다. 반면, '그림'은 우리가 '예술가'라고 부르는 사람들의 자의에 의해 그려진다. 타인이 아닌, 자신의 만족을 위해 그림을 그리는 것이다.

잡지사의 일러스트를 그리는 걸로 시작된 일러스트레이터라는 직함을

달기 무섭게 〈엘르〉, 〈엘라서울〉, 〈로피시엘 옴므〉, 〈나일론〉, 〈퍼스트 룩〉 등 매달 10여 곳이 넘는 매체와 일을 하게 되었다. 그녀의 일러스트 실력이 입소문 나면서, '이니스프리'와 '한율', '에스쁘아' 등의 뷰티 브랜드와 《김태훈의 러브토크》, 《여행하다 결혼하다》 등의 단행본 일러스트를 작업했다.

무엇보다 이누리 실장의 강점은 손과 컴퓨터 모두를 다룰 수 있다는 데 있다. 아날로그와 디지털을 넘나드는 작업을 할 수 있다는 것. 누구한테 배우지 않고 독학으로 시작했다. 회화를 전공한 것이 큰 역할을 한 게 분명했다.

"처음에는 무턱대고 혼자 시작한 일이 점점 물리적으로 양이 많아지면서, 친분이 있는 일러스트레이터들과 함께 작업하는 횟수가 잦아졌어요. 그러면서 상업 작가들이 자신만의 작업을 하고 싶어한다는 걸 알게 되었어요. '클라이언트 관련 일도 하면서 개인 작업을 병행할 수 없을까'라는 생각에서 시작된 것이 바로 포스터 갤러리 숍인 언포스터예요."

언포스터는 이름에서처럼 단순한 포스터가 아니라는 의미가 담겨있다. 친분이 있거나, 혹은 소개를 받거나, 작업이 마음에 드는 디자이너에게 연락을 하면서 함께 할 디자이너를 섭외했다. 당신의 그림을 포스터라는 형태를 통해 사람들에게 보여주고 싶다고. 무모한 도전일 수도 있던 제안에 하나둘 피드백이 오기 시작했다. 그래픽 디자이너, 패턴 디자이너, 일러스트레이터, 애니메이션 감독, 아트디렉터 등 10명이 넘는 상업 아티스트들이 이누리 실장의 제안을 받아들였다.

"아마도 제가 그들과 같은 입장이라는 것에서 공감대가 형성된 거 같아요. 상업 작가들은 의뢰인이 없으면 작업을 하는 데 수동적인 경우가 많거든요. 개인 작업을 해야지 마음먹었더라도 작심삼일인 경우가 대부분이에요. 사정이 그렇다 보니, 동기가 유발되는 프로젝트에 관심을 가질 수밖에 없고요."

이누리 실장이 운영하는 언포스터는 자체 사이트에서뿐만 아니라, 땡스

북스, 29cm, 더블유컨셉 등의 유통 채널을 통해 접할 수 있게 되었다. 파주 헤이리 마을에 쇼룸 겸 스튜디오를 오픈한 것도 즉흥적인 선택이었다. 인터넷 상에서 포스터가 가진 질감이나 색감을 보여주기엔 한계가 있다는 단순한 생각에서였다. 홍대나 신사동, 이태원 같은 사람들이 많이 몰리는 지역보다 작업을 병행할 수 있는 한적한 장소를 물색하다 집에서 가까운 파주 헤이리 마을로 낙점. 아무래도 미팅이 많아 스튜디오에 머무는 시간은 적은 편이지만, 언포스터 쇼룸은 스튜디오의 온·오프라인의 균형을 맞추는 기준이 된다. 행여 해이해질 수 있는 일상에 자극을 주기도 하고, 사람들과의 소통을 통해 자칫 편협해질 수도 있는 시각을 확장시키는 데 확실히 도움이 된다.

"문득 언제까지 클라이언트의 일을 할 수 있을까 반문해 보았을 때 한계가 있다고 느껴졌어요. 내 일처럼 한다고는 하지만, 타인에게 의뢰를 받아 하는 일이니까요. 그런 의미에서 언포스터는 저에게 든든한 보험처럼 느껴져요. 아직까지 수익 자체가 많지는 않아요. 그런데 언포스터를 통해 유통업체와의 관계, 재고 관리, 고객들의 피드백, 홍보 방식 등 작은 규모지만 모든 것을 원스톱으로 디자인에 대한 전반적인 것들을 경험할 수 있어서 좋은 공부가 돼요. 하지만 당분간은 언포스터가 단순한 포스터 숍이 아니라, 브랜드로 인식될 수 있도록 공을 들이려고 해요."

디자이너라면 누구나 창작의 욕구를 갖고 있다. 하지만 그것을 표현하는 데는 의외로 많은 용기가 필요한 일이다. 그것이 좀 더 다듬어져 언포스터의 이누리 실장처럼 나만의 브랜드를 만드는 일로까지 연결된다면 이보다 바람직한 일이 있을까.

"일과 일상의 균형을 유지하며
시너지를 낼 수 있는 방법을 찾았다"

어떻게 스튜디오를 차리게 됐나?

일러스트는 책상만 있으면 작업이 가능하지만, 언포스터를 시작하면서
인쇄된 많은 포스터들을 쌓아둘 공간이 필요해졌다. 그러다 2012년
가을 헤이리 예술마을에 적당한 장소를 발견하고 작은 쇼룸 겸 개인
작업 공간으로 이용하고자 스튜디오를 차리게 되었다.

스튜디오를 창업하고 지난 1년 반 동안 어려웠던 점은?

스스로 관리하는 것이 힘들었다. 누군가 스케줄을 체크해준다거나,
컨펌을 받는다거나 하는 일이 없는, 한마디로 아무런 외부의 간섭 없
이 일을 하는 것이 익숙하지 않아 오히려 부담으로 다가왔다. 또 한편
으로는 개인 작업과 언포스터의 일을 조리 있게 시간 분배하여 병행하
는 것도 쉽지 않았다. 무엇이 먼저가 되기엔 둘 다 중요했으니까.

한 달 운영비는 얼마 정도인가?

월세만 나가는 정도다. 포스터는 주문이 들어온 후에 제작하는 방식
이기 때문에 비용이 들지 않는다.

언포스터의 최대 고민거리는 무엇인가?

어떻게 발전시켜 나갈 것인지에 대한 고민이다. 좀 더 구체적으로는 지금 그 이상의 것은 좀 더 많은 사람의 관심이 필요하다고 느끼고 있다. 그래서 주변과의 공유와 화합에 대해 고민 중이다.

고압적인 고객을 상대하는 나름의 방법이 있나?

특별한 방법은 없다. 그저 이것도 사람이 하는 일이라 생각하고 인간적으로 진심 어린 호감을 가지고 다가가려 노력한다. 그러면 좀 더 유연하고 부드러운 태도를 기대할 수 있다. 특히 칭찬은 좋은 방법 중 하나다. 고압적인 고객일수록 자신의 방식에 대한 고집과 자부심이 많기에 그 사람을 인정해주고 이것은 당신과 나의 협업임을 표현해주면 긍정적인 효과가 나타날 때가 많다.

포트폴리오 관리는 어떻게 하나?

홈페이지와 포트폴리오북, PDF 세 가지로 만들어놓고 때에 따라서 활용한다.

클라이언트 관련 일과 아티스트 작업을 병행하면서 느꼈던 점이 있다면?

언포스터를 운영하는 일은 개인적으로 적잖은 도움이 되었다. 작업자와 작업을 선택하는 자의 입장 차이에서 오는 관점의 변화가 그렇다. 일러스트레이터로서는 개인 작업에 대한 필요성을 좀 더 절실하게 느꼈고, 운영자로서는 신중하고 까다로워졌다. 현대의 많은 아티스트가 그렇듯이 클라이언트 관련 일과 개인 작업을 병행하는 것은 서로 시너

지를 낼 수 있는 좋은 방법의 하나라고 생각한다. 언포스터는 이런 관점에서 아티스트들의 병행 과정을 그리는, 두 작업의 구분이 무의미한 연습장이다. 클라이언트 관련 일과 개인 작업 사이에서 발생하는 갈등 해소를 원하는 아티스트들의 참여가 자연스럽게 이루어진 이유이기도 하다.

앞으로 언포스터 스튜디오는 어떤 모습일까?

기본기에 대한 콤플렉스가 있다. 개인적인 역량 향상을 위해 편집 디자인을 위한 경험을 쌓는 중이다. 현재까지 그린 지도만 해도 100여 장이 넘는다. 지속적인 지도 작업을 통해 지금 살고 있는 현재를 기록하는 형태로 프로젝트를 준비하고 있다. 뜻이 맞는 작가들과 함께 일러스트 클래스를 운영하는 것도 고려하고 있다.

studio

1 파주 헤이리 예술인 마을에 위치한 언포스터 스튜디오 겸 쇼룸 외관.
2 이곳에서 작가들의 작품을 직접 보고 구매할 수 있다.
3 이누리 실장이 직접 디자인한 가구들로 꾸며진 공간.

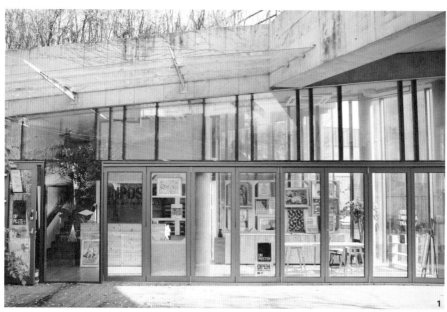

works

2013년 3개월 간의 파리 여행을 담은 일러스트.
파리에 위치한 서점 셰익스피어앤컴퍼니의 외관을 그녀만의 감성을 담아 그렸다.

1 언포스터와 그래픽 디자이너 목영교의 〈미스터 베이커〉 포스터 중 하나. 빵들이 쌓여있는 모습이 마치 고인돌을 연상케 한다.

215

2-4 인기 팝 컬럼니스트 김태훈의 책《김태훈의 러브토크》에 들어간 삽화.
5 〈KEEP CALM AND CARRY ON〉을 패러디한 포스터.

스튜디오 정보

주소　경기도 파주시 탄현면 법흥리
헤이리 예술마을 1652-1 1층

홈페이지　www.unposter.co.kr

전화번호　070-8841-1165

한 달 유지비 내역서

월세　55만 원

관리비　없음

수도·가스·전기비　없음

인건비　대외비

(그때그때 다르다)

사업계획서

스튜디오 면적　10평

오픈 날짜　2012년 9월

(사업자등록은 2013년 1월)

준비 기간　비공식적 준비 기간은 5개월 정도.
실제 스튜디오를 갖추는 데는 1개월 정도.

자금 조달 방법　적금 깨기(보증금 마련),
나머지는 개인 일의 수입으로 충당.

인테리어 비용　100만 원

가구비　인테리어 비용에 포함(주문 제작)

이외 소품비　10만 원(이케아 등에서 구입)

☺

스튜디오의 점심과 야식은

어떻게 해결하나?

헤이리 예술마을 내 한 카페의 사장님께서
식사 시간 때마다 간편한 뷔페를
제공해주고 있다. 깔끔한 가정식 반찬에
잡곡 영양밥 같은 훌륭한 식사를
착한 가격에 먹을 수 있어서 주로
이 곳을 이용한다.

✺

스튜디오의 하루

프로젝트 진행 중이라면

10시 스튜디오 도착

12시 각자 알아서 커피를 마시며
주문 배송 현황 확인

12시 30분 가벼운 점심식사

13시 30분~18시 30분 업무 진행,
클라이언트 미팅, 개인 작업

18시 30분~19시 40분 무거운 저녁 식사

19시 40분~23시 업무 진행과 잔업
(스튜디오 서류 작업: 세금 계산서
발행, 인쇄소 송금 등)

23시 퇴근

베스트 셀러 바나나

bestseller banana

1993년 2월 〈엘르〉를 시작으로 18년 동안 잡지만 파고든 디자이너 김준현. 〈에스콰이어〉, 〈워킹우먼〉, 〈행복이 가득한 집〉 아트 디렉터와 〈맨즈헬스〉 편집장을 역임했다. 디자인하우스 전체 디자인을 총괄하는 CDO였다가 2008년 독립해 편집 디자인 전문 회사인 베스트 셀러 바나나를 설립했다.

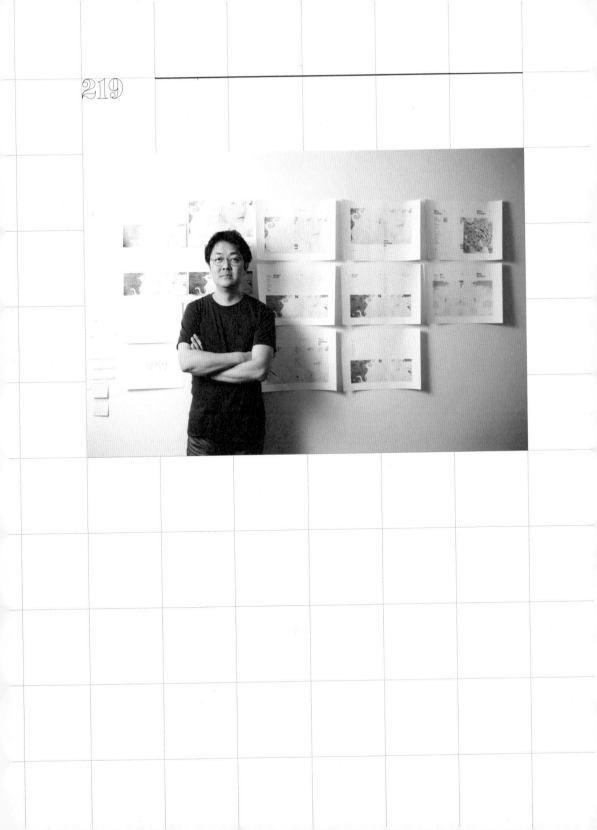

막차를 타고
독립한
잡지 디자이너

소싯적부터 잡지가 좋아 술을 마시거나 옷을 사는 대신 책과 잡지를
구입했던 소문난 잡지 마니아 김준현. 단국대학교 시각디자인학과 재
학 때부터 월간 〈디자인〉 학생 모니터로 활동하고, 졸업 후에는 객원
기자로 활약할 만큼 잡지를 향한 그의 애정은 남달랐다. 광고, 편집,
CI를 두루 경험해 시각 요소 전반을 자유자재로 다루는 천하무적 디
자이너가 되고 싶었던 김준현은 대학 졸업 후 4년 동안 광고대행사를
다녔다. 광고대행사에서 마케팅 마인드를 제대로 배운 이력은 김준현의
디자이너 생활에 큰 영향을 미쳤다.

그가 잡지에 정식으로 발을 들인 것은 1993년 2월 〈엘르〉를 통해서다.
절친한 선배인 김성인 바나나 커뮤니케이션즈 대표의 권유 때문이었다.
그는 20여 년 동안 다른 편집 디자인으로 눈 한 번 돌리지 않고 영육의
고통이 따르는 마감 인생을 지속한, 잡지에 매료된 디자이너다. 디자이
너로 일하면서 딱 한 번, 2007년 11월부터 2008년 2월까지, 스튜디오
독립을 준비하던 4개월 동안 쉰 게 전부다.

18년 동안의 회사 생활을 접고 뒤늦게 독립 디자이너가 된 이유는 무엇
일까? 47살에야 홀로 서기에 도전하면서 두려움은 없었을까?

"당시에는 '낭떠러지 끝에서 시작하는 거다. 한 발자국만 뒤로 가도 굴
러 떨어져 더 이상 디자인을 못할지도 모른다'는 생각까지 했습니다. 일

단 1년만 버티자고 했죠."

그는 운이 좋게도 베스트 셀러 바나나라는 이름으로 독립하자마자 여행 전문 잡지 〈트래블러〉의 디자인을 맡았다. 현재는 월간지 〈트래블러〉와 〈KTX 매거진〉을 하고 있다. 독립하고 어려운 일 중에 하나는 내부 디자이너로 일할 때와 달리 직접 고객을 상대해야 한다는 점. 낯선 사람과 금세 친해지지 못하는 성격이라 새로운 클라이언트를 만나면 '이 사람과 어떻게 관계를 풀어야 하나.' 고민한다. 조직의 일원으로 동료와 의견을 주고받는 것에는 익숙하지만, 일명 '갑'인 클라이언트가 '해달라는 대로 왜 바꿔주지 않냐.'고 물을까 두려운 게 사실. 김준현은 일단 클라이언트에게 신뢰를 팔기로 했다. 김준현의 디자인을 믿고 따라올 수 있도록. 18년 경험이 뒷받침되지 않는다면 나올 수 없는 자신감이다.

태블릿 PC의 등장 이후 인쇄 매체에 대한 불길한 예언이 많다. 이런 불안 속에서 그가 '잡지'를 여전히 고집하는 까닭이 궁금하다.

"잡지는 우리가 살면서 좋아하지만 미처 소유하지 못한 것을 담아낸 보물 창고와도 같아요. 내가 좋아하는 사람, 도시, 풍경, 물건 등이 이 안에 다 있어서 나는 차마 잡지를 버리지 못하겠어요. 지금껏 시각적으로 잡지 이상으로 나를 흥분시키는 매체는 없었습니다."

돈을 벌고 싶다면 잡지 디자인이 아니라 다른 일을 하라고 단호하게 말하는 김준현. 잡지를 좋아해야지만 이 일을 계속할 수 있기 때문이다. 그렇지만 50살을 훌쩍 넘긴 현역 디자이너의 꿈은 스튜디오 이름처럼 잘 팔리는 책 즉, 베스트 셀러를 만드는 것이다.

"창의적인 디자인 문화는
스튜디오와 클라이언트가
함께 만든다"

18년 회사 생활을 그만두고 독립한다는 건
디자이너에게 쉽지 않은 선택이다.

2007년 11월에 회사를 나왔으니, 당시 47살이었다. 디자인 스튜디오를 차릴 수 있는 막차를 탔다고 본다. 인하우스 디자이너의 운명과 독립 디자이너의 운명에 대해 이미 주변을 통해 너무 잘 알고 있어서 오히려 담담했다. 1년은 어떻게든 버텨야겠다는 생각뿐이었다. 내가 지금까지 허투루 살지 않았다면 디자인 일을 계속하게 되리라 믿었다. 사실 디자인 일이라는 게 대부분 인맥으로 이뤄진다는 것도 알고 있었다. 나 역시 누군가의 소개로 여행 전문 잡지 〈트래블러〉의 디자인을 하게 됐다.

클라이언트를 찾는 데 애먹지는 않았나?

18년 만에 해방감을 느꼈는데, 정말 제대로 놀아보지도 못하고 바로 일을 시작했다. 2008년 회사 문을 열었는데, 아직 찾아가서 먼저 일을 달라고 한 적은 없다. 운이 좋았다.

스튜디오를 운영할 때와 인하우스 디자이너로 일할 때,
어떤 점이 가장 다른가?

신분과 처지가 다르다.(웃음) 인하우스 디자이너일 때는 누구랑 일을
하든 대등한 직원의 입장에서 각자의 전문성을 내세워 일한다. 하지만
독립해 디자인 일을 하니 두 가지 경우로 나뉜다. 내 전문성을 존중해
주고 일에 대해 100퍼센트 신뢰해주는 고객이 있는 반면, 미주알고주
알 참견하는 어려운 고객도 있다.

디자인 스튜디오를 차리고 싶어 하는
젊은 디자이너가 요새 부쩍 많아졌다.

섬 같은 조그만 규모의 디자인 스튜디오가 다양하게 발달하면 디자인
산업 전체에는 긍정적인 영향을 줄 것이다. 디자인 스튜디오가 일반화
되고 활성화되면서 창의적인 디자인을 생산하는 문화가 되어야 한다
고 생각한다. 당연히 좋은 현상이다. 하지만 문제점도 분명 있다. 디
자인 스튜디오를 찾는 클라이언트 자체도 규모가 작을 때가 많다는
사실이다. 그럴 경우 예산이 적다 보니 덩달아 디자인 비용도 적어지
고, 결국 디자인 스튜디오를 오래 해도 돈벌이가 안 된다. 크리에이티
브 디렉터가 실무자, 경영자, 관리자 1인 3역을 해야 하니 스스로도 힘
들다. 디자인 스튜디오가 쏟아내는 창의적인 디자인이 구현되는 통로
가 있어야만 디자인 스튜디오도 계속 존재할 수 있다. 앞으로 디자인
산업이 변하기 위해서는 결국 클라이언트가 변해야 한다.

디자이너 본인의 색깔을 보여주고자
독립한 디자인 스튜디오가 많다.

예산이 많은 기업은 대부분 규모 있는 전문 회사와 일하는 걸 선호한다. 예산은 적지만 독특한 색깔을 내고 싶은 클라이언트가 소규모 디자인 스튜디오를 찾는다. 디자인 스튜디오는 자기만족적인 작업을 주로 하는데, 언제까지 그런 생활을 할 수 있는지 자문해봐야 한다. 젊었을 때는 가능하지만 나이 들어서는 고민이 많아질 것이다. 독립한지 7~8년이 되었는데 수입은 늘지 않고 나이는 벌써 40대를 훌쩍 넘어버리니까.

요새 디자인 스튜디오 창업이
유행처럼 번지고 있다는 인상도 받는다.

그런 느낌도 있는데, 한마디로 단언하기 힘들다. 빌 게이츠나 스티브 잡스처럼 대학에 다니다가 뛰쳐나와 성공한 사람도 있다. 학력과 경력 없이 성공한 사람에 대해서 좋고 나쁨을 말할 수 없다. 의지와 감각을 갖춘 천재적인 사람이라면 전문 교육을 받지 않아도 얼마든지 잘할 수 있다. 다만 자기 스스로를 객관화해서 보지 않는 사람이 경험마저 없다면 문제다. 그리고 기존 시스템에서 실무 경력을 쌓는 것을 무가치하다고 생각하는 오류를 범해서도 안 된다. 자기만족에만 기반을 두고 스튜디오를 차리는 것의 문제점에 대해서도 한번쯤 생각해봐야 한다.

지난 5년 동안 스튜디오를 운영했는데, 느낀 점이 있다면?

나보다 먼저 독립한 친한 후배가 있다. 인하우스 디자이너일 때 몇 번 일도 소개해줬는데, 농담 반 진담 반으로 "인사하러 온다더니 왜 안

오냐?"라고 물었다. 그랬더니 "구멍가게 디자인 회사는 정말 여유가 없어요."라고 하더라. 디자인 실력이 좋다는 후배인데도 그렇다. 나도 좋았다가 불안했다가 하는 상태를 매일 반복한다.

1 〈행복이 가득한 집〉 2005년 7월호 표지. 김준현 대표는 1998년 7월호부터 2005년 6월호까지 〈행복이 가득한 집〉 아트 디렉터를 맡았다. 이 기간 동안 그는 예술적인 감성이 주축을 이룬 작품 같은 잡지였던 〈행복이 가득한 집〉을 디자인적인 느낌이 나는 책으로 변화시키고자 했다.

2 〈KTX 매거진〉. KTX 좌석에 비치되는 승객을 위한 KTX 공식 매거진. 국내 여행을 주로 소개한다. 화보, 정보, 기사를 시각적 강약의 흐름을 고려해 현대적이고 깔끔하게 정리했다. 2012년 1월호부터 참여하고 있다.

Fast, but Slow Life

December 2012

KTX MAGAZINE

드라마 〈착한남자〉 촬영지, 동해 추암해수욕장
궁중 음식으로 차려 낸 크리스마스 파티 테이블
구도의 춤꾼, 홍신자의 100세 시대 사랑법
겨울이 오는 길목, 인제 원대리 자작나무 숲
임금님처럼 떠나는 아산 온궁 여행

이 잡지는 앱 마켓에서
무료로 다운 받을 수
있으며 코레일 홈페이지에서
e-book으로도
만날 수 있습니다.
www.korail.com

유행가 따라
서울 한바퀴

서울
유람

光化門

1 〈트래블러〉 표지. 단순한 여행 잡지가 아니라 현재를 살고 있는 전 세계 사람들의 라이프스타일을 보여주는 것이 콘셉트인 책이다. 대중 문화와 동시대 감성을 아우르는 패션지처럼 디자인했다.

2 〈트래블러〉 내지. 2008년 리뉴얼을 거치면서 〈트래블러〉는 그리드를 지키는 모던한 편집 디자인을 보여주고 있다.

3 2011년 출판사 자음과모음의 의뢰로 진행한 판타지 단편소설 모음 잡지 〈네오픽션〉. '네오픽션'이 가진 한글의 기하학적 조형성을 이용해 하나의 기호로 보이게 한 제호가 독특하다. 창간호는 화가 안진국이 그린 묘한 느낌을 여자를 전면에 내세워 전체적으로 판타스틱한 느낌을 전달하려 했다. 아쉽게도 출판사 사정으로 발행이 보류된 상태.

특집
우주 문학과 동무들을
위한 합창_임태훈
가능한 세계의
불가능한 이야기들_전성욱

단편
타자의 탄생_구병모
유빙의 시간_서미애

그래픽 스토리
책의 죽음_변병준

장편 연재
프랑켄슈타인 가족_강지영

HOW-TO KEYWORD
서사 속의 문화
뱀파이어의 식사법_박현주

클라투 행성 통신
초록빛 모자_조현

이달의 소설
아가미_구병모
7년의 밤_정유정
킵맥홈_황시은
굿바이, 욘더_김장환

자음과모음
네오픽션

자음과모음 경계를
네오픽션 넘어
창간호 소통하는
2011.07 문학

3

스튜디오 정보

주소　서울시 종로구 관훈동 백상빌딩 15층

홈페이지　없음

전화번호　02-725-0101

한 달 유지비 내역서

월세　150만 원

관리비　50~60만 원(전기,
수도, 청소 비용 포함)

부대 비용　100만 원(직원 식대,
컴퓨터 수리비, 용지 구입비 등)

자료 구입비　10만 원

사업계획서

스튜디오 면적　17평

오픈 날짜　2008년 3월 7일

준비 기간　4개월

직원수　고정 디자이너 3명,
객원 디자이너 2명

자금 조달 방법　컴퓨터, 소프트웨어 등 장비
구매 비용과 인테리어 비용이 가장 컸다. 시작할
당시에는 컴퓨터가 3대였지만, 지금은 8대인 상황.
이외에 들어간 비용은 거의 없는데, 퇴직금으로
별 무리 없이 진행했다.

인테리어 비용　1,000만 원

☺

스튜디오의 점심과 야식은

어떻게 해결하나?

점심은 각자 자유롭게 먹는 편. 다이어트하는
직원이 많아 샐러드나 도시락을 싸 오는 사람이
많다. 직장 생활을 오래한 김준현은 야근할 때
간식이 없으면 얼마나 고달픈지 잘 알기 때문에
주전부리가 떨어지지 않게 신경 쓰는 편이다.
특히 여성 직원이 좋아하는 과일을 많이 사다
놓는다.

○

스튜디오의 하루

10시 공식 출근 시간

12시~1시 점심시간

18시 공식 퇴근 시간

-

마감 때는 출퇴근 시간이 따로
정해져 있지 않다. 공휴일,
주말 근무를 하게 될 때는
추후에 대체 휴일을 지급한다.

232 디자인 김태경 x 임나리 지음
스튜디오
독립기

| 1판 1쇄 | 2014년 3월 18일 |
| 1판 2쇄 | 2020년 7월 22일 |

펴낸이	이영혜
펴낸곳	디자인하우스
	서울시 중구 동호로 272
	우편번호 04617
대표전화	(02) 2275-6151
영업부직통	(02) 2262-7137
팩시밀리	(02) 2275-7884
홈페이지	www.design.co.kr
등록	1977년 8월 19일, 제2-208호

기획사업본부	
본부장	박동수
편집팀	옥다애
영업부	문상식, 소은주
제작부	민나영

| 기획 | 월간 〈디자인〉 |
| 사진 | 이경옥, 김용일, 정영주, 김재윤, 김문성, 최원석 |

| 출력·인쇄 | ㈜대한프린테크 |

ISBN 978-89-7041-619-9 03600

값 13,500원